童绘美术馆丛书
TONGHUI MEISHUGUAN CONGSHU

创意水粉

CHUANGYI SHUIFEN

陈夏玲 编著

广西美术出版社
GUANGXI FINE ARTS PUBLISHING HOUSE

前 言

　　将绘画融入生活，将故事寓于教育。绘画过程其实就是讲故事的过程，尤其是对于孩子。每一幅画面都能充分地展现出孩子最近发生的事和对生活的感受。投入绘画的孩子能与身边的一切事物对话，画说着每一笔的感情。

　　孩子的世界是多彩的，相较于枯燥的绘画技巧，孩子的内心感受和绘画探知，更为可贵。教师的作品是根，孩子的作品是枝。教师为孩子埋下一颗绘画的种子，让绘画在孩子的心中萌芽，朝着不同的方向，以不同的姿态茁壮生长。因为艺术创作过程中，没有所谓的对错，孩子不需要迎合任何人的审美标准，不必成为人人可知的大画家，只愿，落笔之时，点点滴滴，皆是美好。

　　因此，关于绘画，教师要善于思考，多想想，多看看，因材施教，莫若如是。

　　本书在教学实践的不断探索与发展中慢慢成形，收录了许多孩子们的优秀作品，画面丰富、有想象力。本书展现了在同一个课题下孩子们以不同的想法表现出来的作品，对于5-10岁少儿发展有良好的引导作用，旨在让孩子通过本书，感受生活，描绘生活，将所知所想，通过绘画抒发情感，力在培养一名对生活充满美好憧憬，有独立思考能力、想象力、创造力，有艺术修养，来源于生活、融于生活、独立生活的画家。

目 录

CONTENTS

彩虹树

小朋友们，你们喜欢彩虹吗？嗯！那让我们一起来观察一下它由什么颜色组成的吧："红、橙、黄、绿、青、蓝、紫。"小朋友们真聪明！传说在彩虹上面生长着非常漂亮的彩虹树哦！让我们发挥想象力将彩虹树画出来吧！

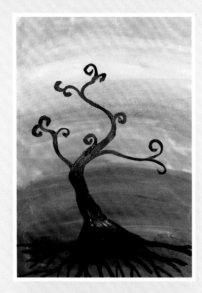

① 选择渐变的颜色，平涂。

② 等底色干透后，用黑色画出树的形状。

③ 将树画好后，涂上五彩缤纷的叶子，颜色要鲜艳，突出主体。

④ 等叶子干透后，用更小的圆点或圆圈装饰树叶，再洒一些小点丰富整个画面。

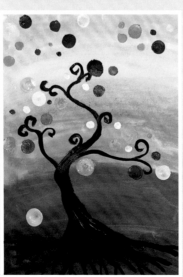

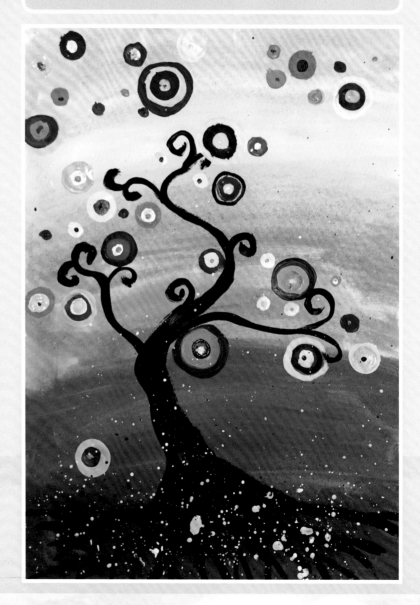

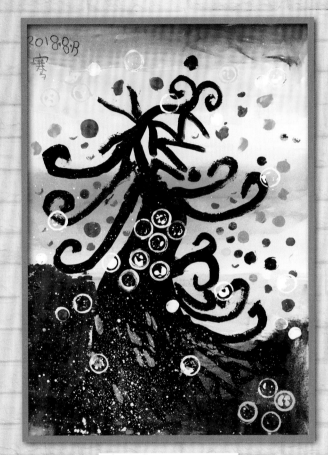

唐梓骞　女　4岁画

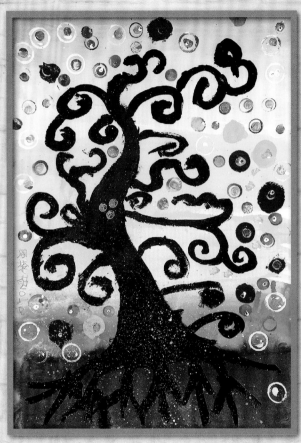

周楚茗　女　4岁画

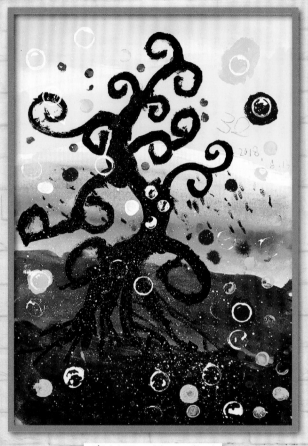

廖柏熙　男　4岁画

小提示

为了让背景有彩虹色系渐变的感觉，选着底色的时候可以按照红橙黄绿青蓝紫的顺序，但不一定七个颜色都用上。

长满刺的植物

小朋友们见过仙人掌吗？它是长在沙漠上？还是长在花园里？或者是在阳台上呢？仙人掌全身长满了刺，你们的仙人掌会不会跟普通的仙人掌不一样？五颜六色？形态多样的？

① 选择背景颜色平涂。

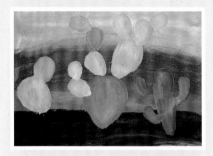

② 底色干透后，选择你喜欢的仙人掌颜色，画出一个叠一个的掌片，注意越往上越小。

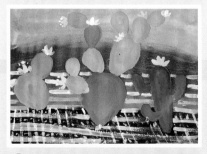

③ 用小笔印出仙人掌上的花和装饰背景。

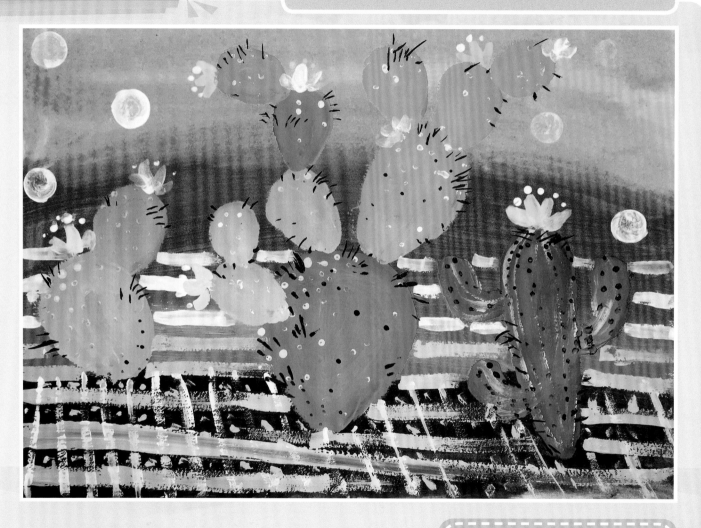

④ 用白色画背景透明的泡泡，用笔杆头点黑色，画上仙人掌的刺，注意疏密关系。

小·提示

画透明的泡泡时，白色的水粉颜料的水分多一点点，才会有透明的感觉。

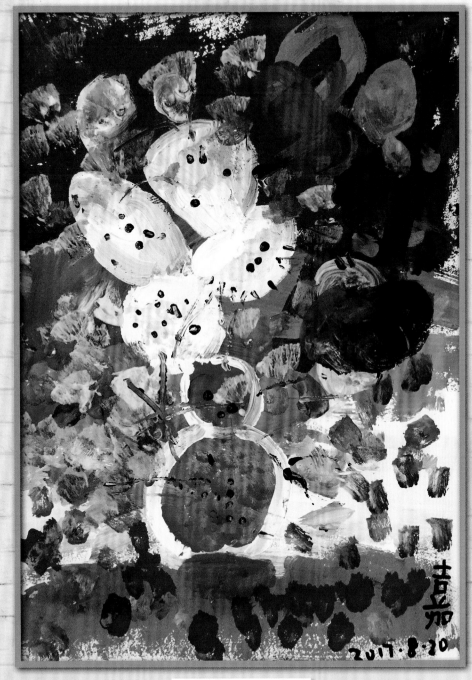

农蕊嘉　女　4岁画

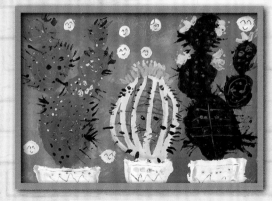

杨奕凡　男　7岁画

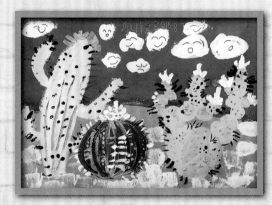

廖梓良　男　7岁画

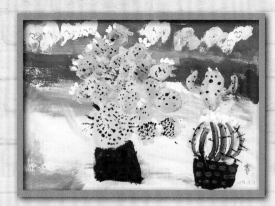

唐梓骞　女　4岁画

3 多彩的瓶花

小朋友们，你们喜欢什么样的花朵呢？是热情的玫瑰还是温暖的向日葵？是纯洁的百合还是清高的君子兰？跟着老师一起将我们心中最美丽的花朵画出来吧！

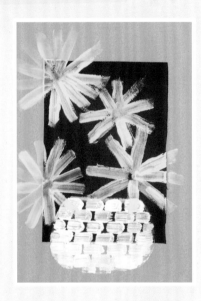

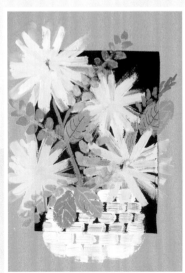

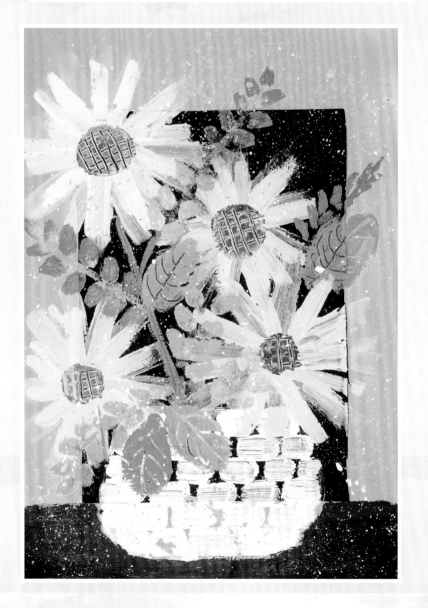

① 贴一张黑色卡纸在彩色卡纸上，画出编织的花篮。

② 画出大小不一的花瓣。

③ 画出在花朵之间的花枝和叶子。

④ 画出花蕊，用笔杆刮出格子，用甩笔的方式装饰背景。

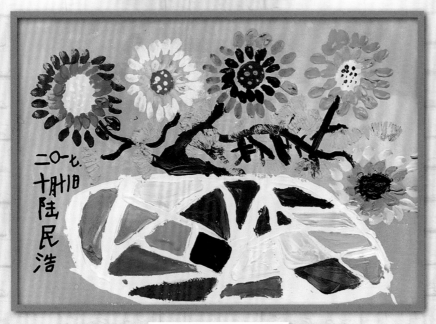

陆民浩 男 7岁画

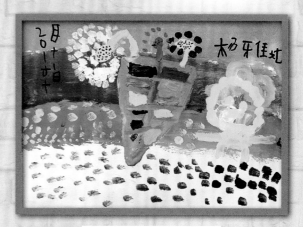

杨雅如 女 4岁画

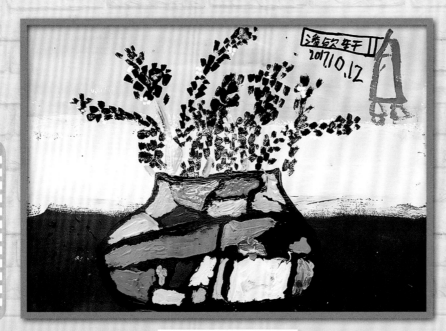

潘欤轩 男 7岁画

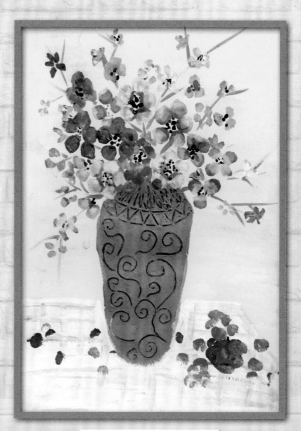

董沁灵 女 11岁画

4 小企鹅找食物

哇！小企鹅做梦看到好多好多的鱼围着它们转，原来是企鹅宝宝饿了，然后企鹅妈妈就带着宝宝找食物。小朋友们认真观察企鹅身上主要有什么颜色，接下来我们画出企鹅去寻找食物，好不好啊?

① 用油画棒画出雪花的形状，然后用油水分离法把颜色涂上去。

② 等背景干透后，画出企鹅的外轮廓和脚。

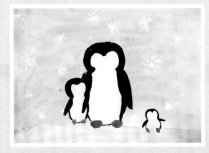

③ 等企鹅的颜色干透后，画出企鹅的黑色羽毛。

④ 画出企鹅的眼睛、嘴巴等。用小鱼装饰背景。

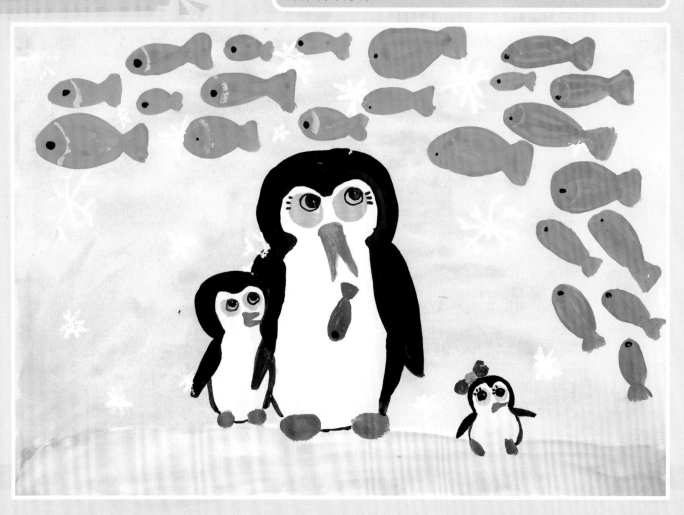

小·提示

背景使用油水分离时，油画棒画雪花要用力一点，颜料的水分要多，底层的雪花才能显示出来。

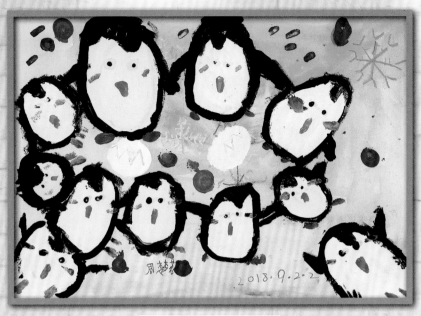

周楚茗　女　4岁画

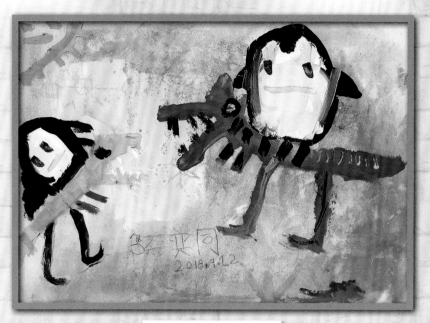

陈奕同　男　6岁画

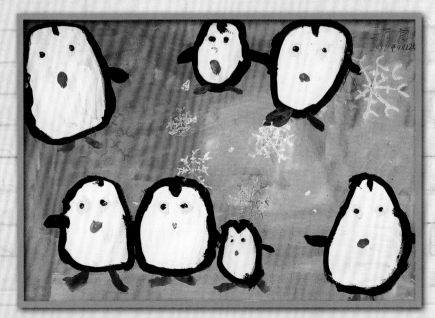

马万宸　女　6岁画

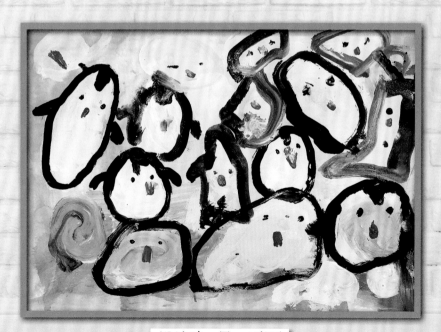

禤达瑞　男　4岁画

5 奔跑中的斑马

在荒野上有一群奔跑的斑马，它们穿过沙漠、雪地、森林。它们跑得真快，是在跑步比赛吗？哇！还有不同颜色的斑马，粉色、红色、黄色等，这种彩色的斑马真好看！小朋友们可以动手画出来哦！

① 想象一下你要画的斑马是在哪里奔跑，选择喜欢的底色平涂背景。

② 用白色颜料画上斑马奔跑的形状。

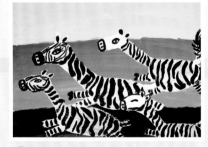

③ 等白色颜料干透后，画上斑马的条纹、眼睛和马蹄等。

④ 画上斑马脖子上的毛和远处形状不一的山。

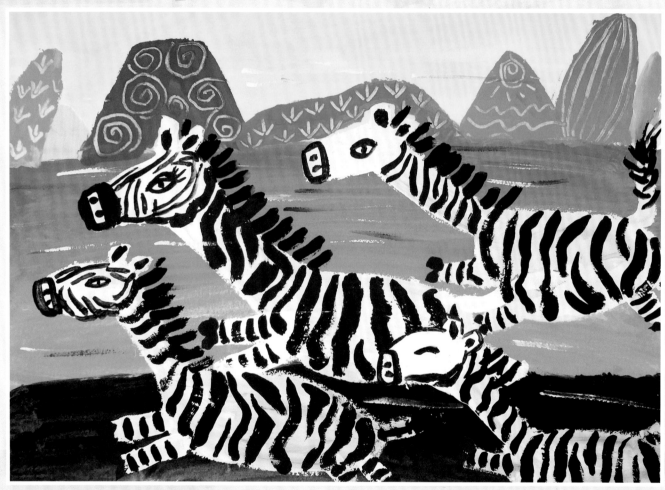

小·提示

背景山上的点线面装饰，要在水粉颜料未干的时候去刮，这样底层的色彩才能显现出来。

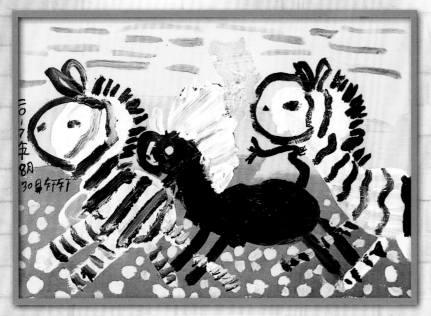

潘钦轩　男　7岁画

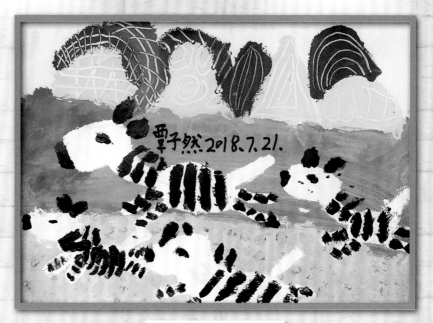

覃子然　男　7岁画

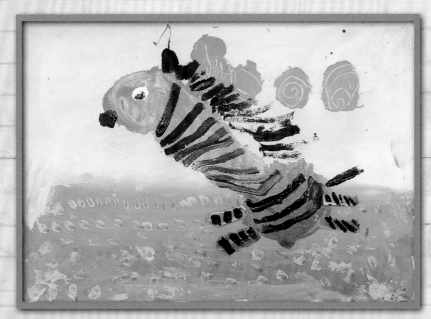

温焯晰　男　4岁画

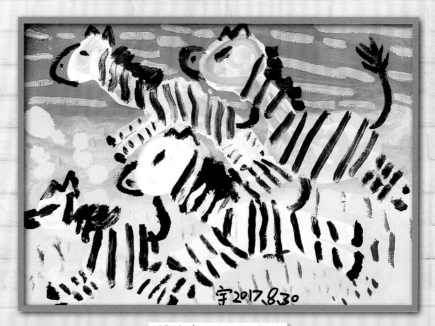

杨济宇　男　9岁画

飞机

小朋友们，你们见过飞机吗？你们搭过真的飞机吗？飞上天空是什么感觉？飞机有什么类型的？直升机、客机、战斗机，它们有什么区别？让我们一起来观察一下飞机，然后把它画出来吧。

① 把颜料挤在纸上，用卡片刮涂法做出背景。

② 等背景干透后用白色画出飞机的轮廓。

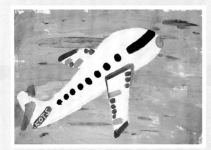

③ 等飞机轮廓干透后，用各种颜色画出飞机的窗户、机翼、尾巴和机头。

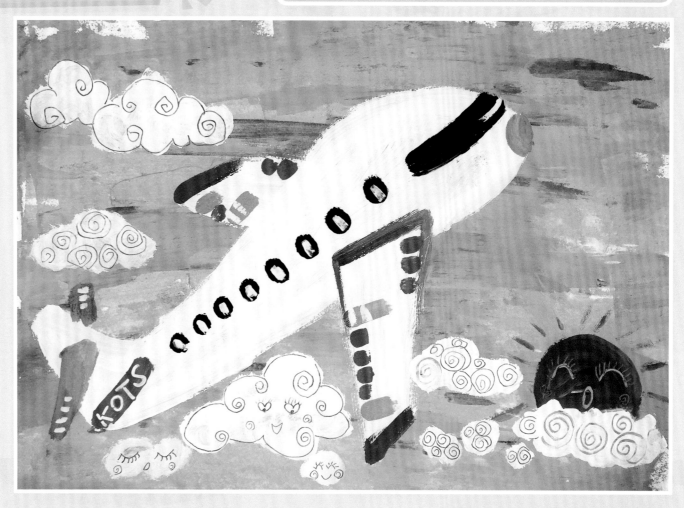

④ 画出云朵和太阳丰富背景，可以趁着云朵和太阳的颜料没干前用笔杆画出喜欢的图案。

小·提示

背景的天空用卡片刮涂的时候，颜料要成堆放在纸上，并且要统一向一个方向刮。

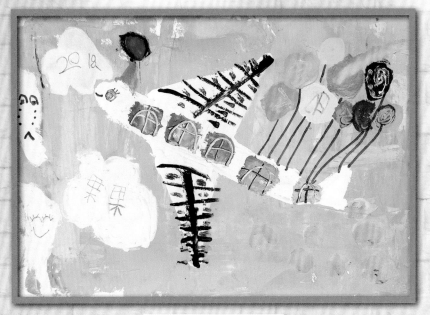

戴华涵　女　6岁画

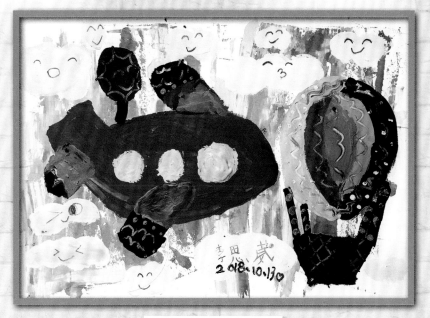

李思葳　女　7岁画

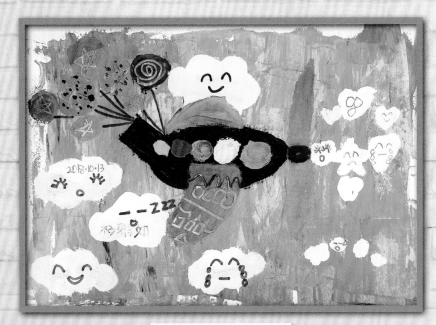

杨雅如　女　5岁画

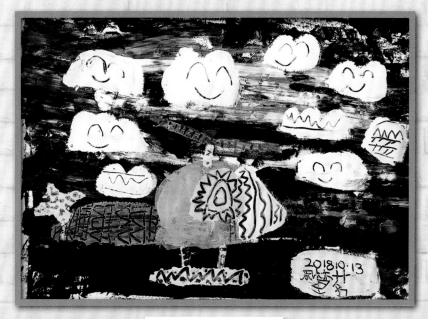

周楚茗　女　4岁画

接吻鱼

从前有一对非常要好的接吻鱼，它们一起上学，一起玩耍，一起回家，还有一起分享快乐。它们只要开心就会亲吻到一起，分享彼此的秘密。小朋友们见过真正的亲吻鱼吗？它们是什么形状的呢？

① 用湿涂法，涂上背景颜色。

② 等背景干透后，画出接吻鱼的外轮廓。

③ 等接吻鱼的颜料干透后，用点线面装饰鱼身，用笔杆刮出装饰。

④ 画上水草、石头还有泡泡装饰背景。

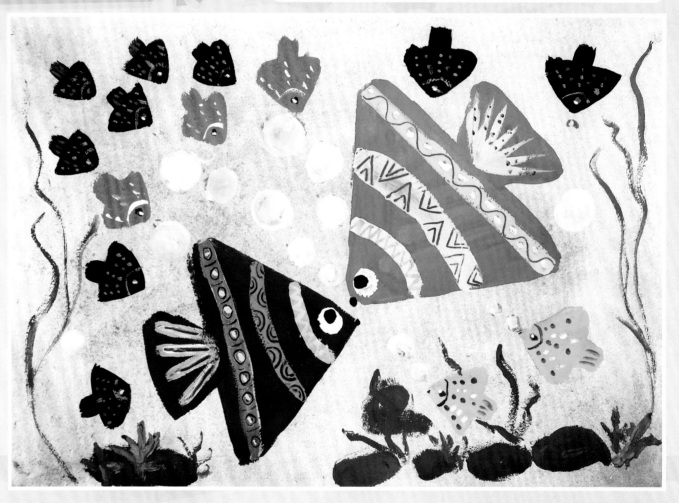

小·提示

小鱼身上可以用不同颜色的形状装饰，如圆形、三角形等。再用笔杆刮出线条和点点。

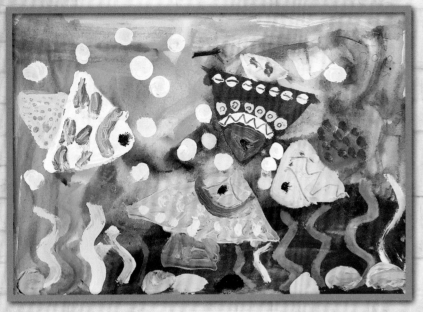

李嘉瑞　男　5岁画

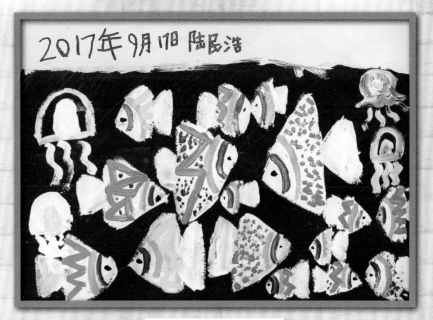

陆民浩　男　7岁画

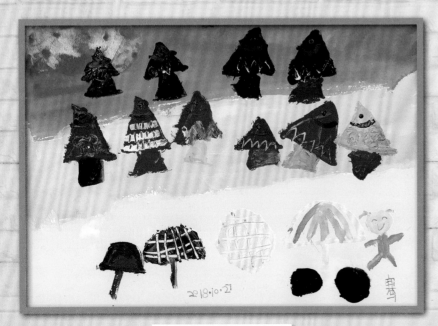

唐梓骞　女　4岁画

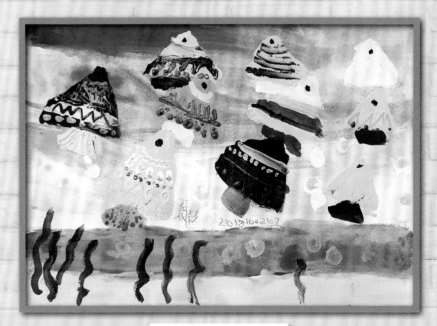

周楚茗　女　4岁画

烤玉米

烤玉米咯！烤玉米咯！又香又好吃的烤玉米咯！小朋友你要来一根吗？现在老师邀请你来一起烤玉米吧。哇，真香！我这一根玉米要卖 10 块钱！

① 画出火苗和铁丝网。

② 等火苗和铁丝网干透，画出玉米的形状。

③ 玉米未干时，用笔杆刮出玉米粒，画出玉米叶子。

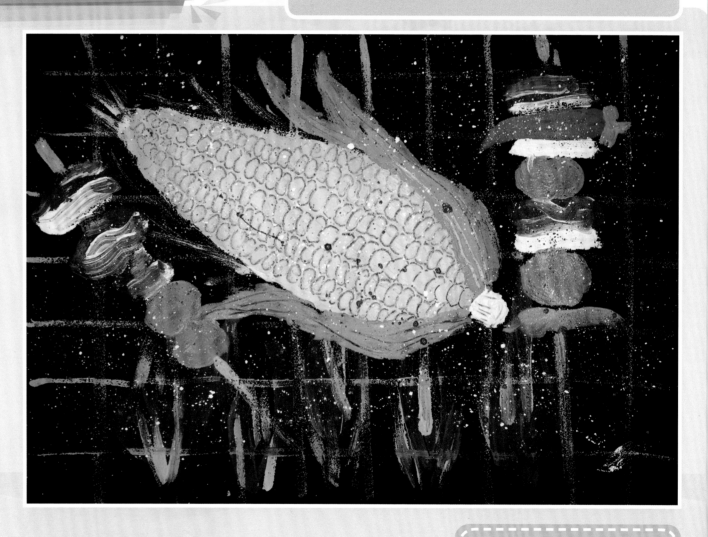

④ 加点烤串，洒点白色和褐色，丰富画面。

小·提示

玉米棒上的一颗颗玉米可以用比下层深色的黄色点出来，也可以在颜料未干的时候用笔杆刮出来。

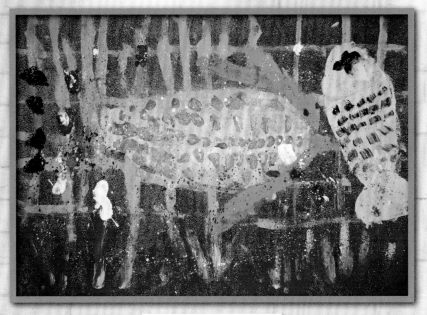

黎晓雅　女　5岁画

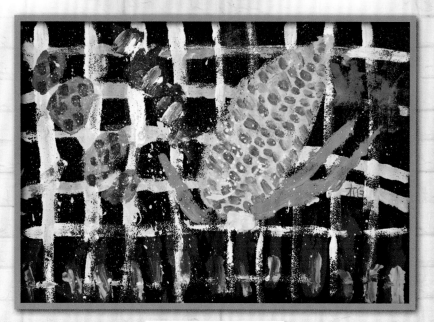

廖柏熙　男　5岁画

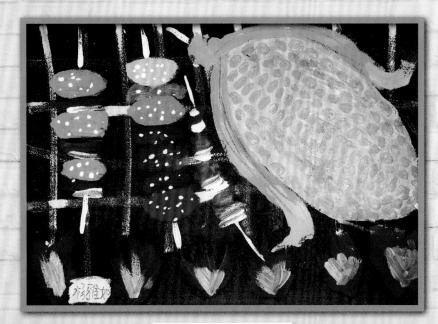

杨雅如　女　6岁画

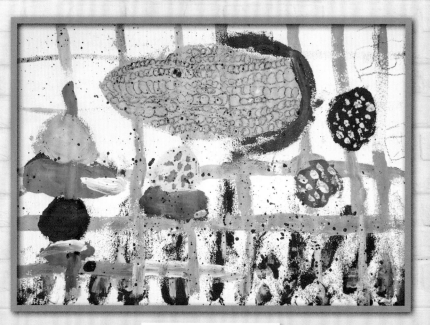

温焯晰　男　6岁画

9 黄鹂鸟

老师念一句诗,你们来猜一猜是出自哪位诗人的作品!"两个黄鹂鸣翠柳,一行白鹭上青天。"哇,小朋友们真聪明!说对啦,就是我们伟大的诗人——杜甫。我们一起把杜甫诗中的黄鹂鸟画出来好不好?

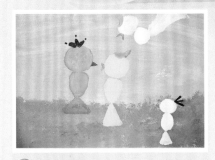

① 平涂背景色,背景色干透后,用不同的颜色画小鸟的形状。

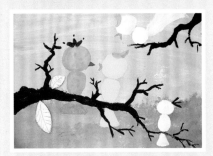

② 画好树的形状,注意树干和树枝的大小关系。然后用吹塑板刻出大小不一的叶子的形状。

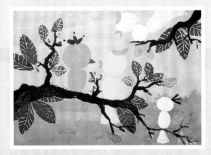

③ 给刻好的叶子涂上水粉颜料,印在树枝上,注意叶子生长的方向。

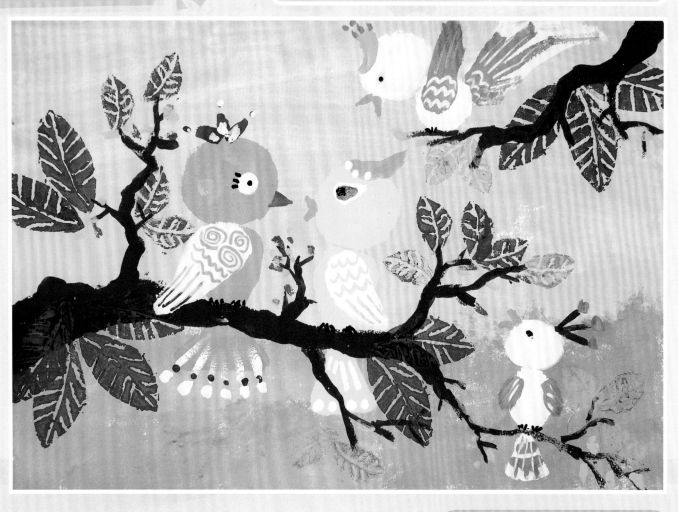

④ 小鸟身体的颜色干透后,给小鸟画上翅膀和尾巴。趁翅膀的颜料没有干的时候,用笔杆在翅膀上刮出图案装饰。最后加上小鸟的眼睛。

小·提示

树叶拓印的时候,吹塑板上的颜料不要用太多,而且要均匀地涂满。这样画出来的叶子才会完整。

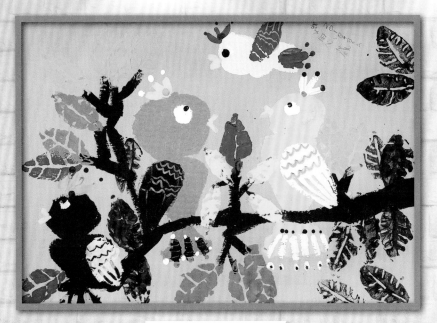

李思蕨 女 7岁画

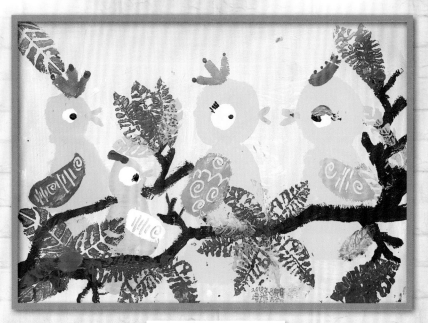

谭谦燏 男 7岁画

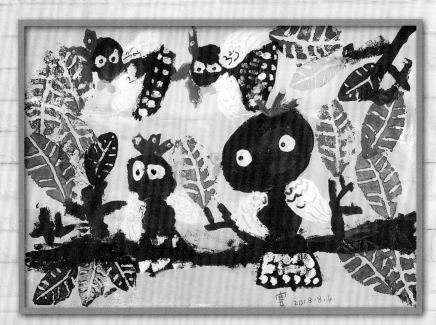

唐梓骞 女 4岁画

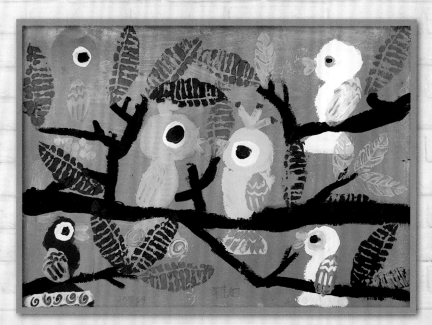

杨雅如 女 5岁画

10 亲爱的家人

小朋友们，你们爱自己的家人吗？他们陪伴我们成长，和我们一起开心快乐，让我们成为一个聪明坚强的人。但是有一天我们的爸爸妈妈也会变老，黑黑的头发变成雪白的银发。还记得你们在一起最开心的时刻吗？把它画出来吧！

① 选一个代表气氛的颜色，平涂。

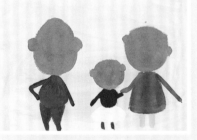

② 等底色干透后，画出人物的头型和身型以及动作。

③ 等人物干透后，画好头发，用不同的颜色装饰衣服裤子。画上鞋子。

④ 加上人物表情，用五彩圈圈装饰背景。

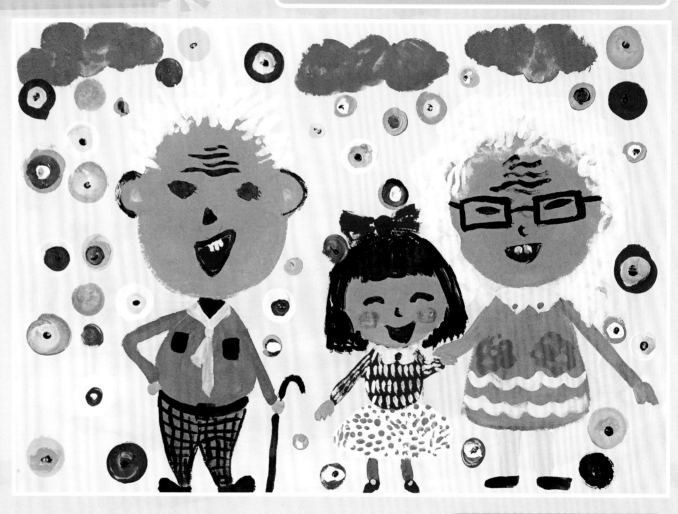

小提示

画人物五官的时候要用小笔，抓住不同年龄阶段的人物的特点，刻画一些细节表现出人物的心情。

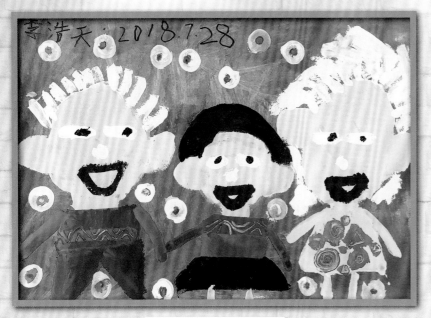

李浩天　男　8岁画

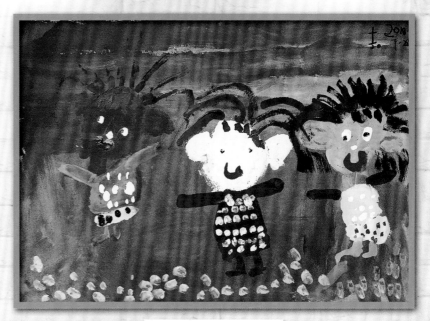

农蕊嘉　女　5岁画

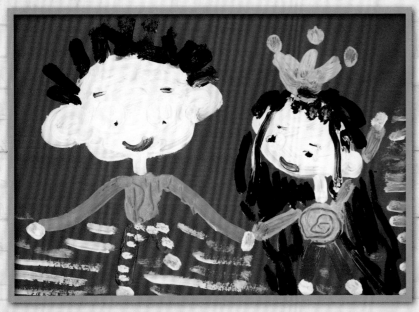

梁芊芊　女　5岁画

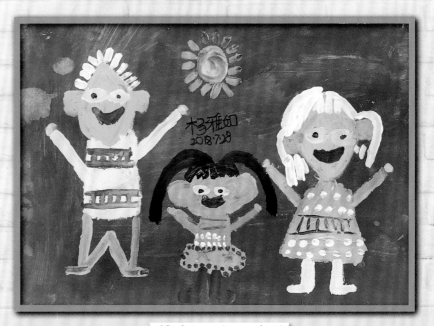

杨雅如　女　5岁画

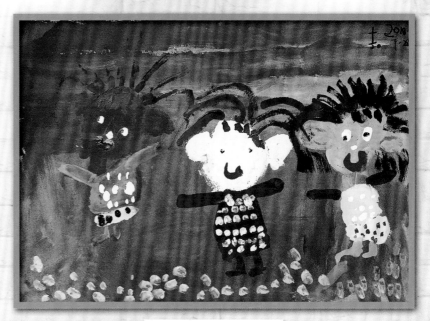

学生作品

23

汽车设计

小朋友们观察过马路上的汽车吗？有警车、救护车、消防车、小卡车……它们各有什么不同的特点？我们可以自己设计一款属于自己的汽车。发挥想象力，可以把我们的校车设计成铅笔的形状，还可以把消防车设计成灭火器的形状哦！

① 画出道路的结构，注意主干道要大一点。周围涂上不同颜色的花圃。

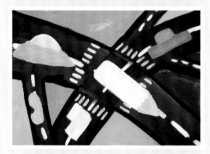

② 等背景干透后，画上斑马线。等斑马线干透后，画上各种汽车的轮廓。

③ 等汽车干透后，给汽车画上轮子、车窗。在路口画上红绿灯杆。

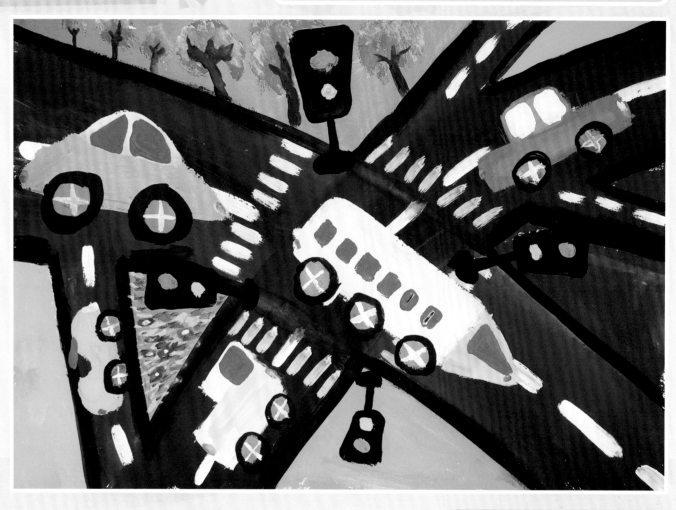

④ 装饰汽车的轮胎，画上车灯、红绿灯。在花圃装饰花草树木。

小·提示

汽车用鲜艳的颜色，道路的颜色用黑白灰，这样才能把汽车凸显出来。

陈洸槿　男　5岁画

李思葳　女　7岁画

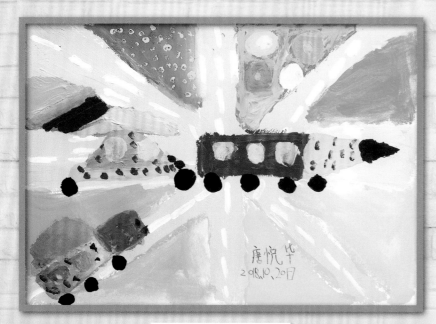

唐悦华　女　6岁画

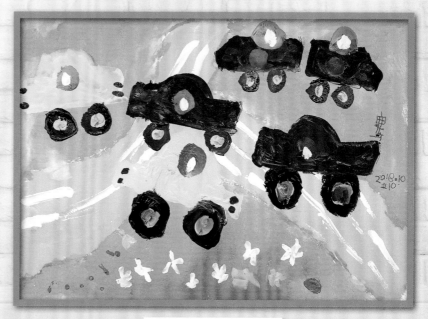

唐梓骞　女　4岁画

狮子王

它，是丛林之王；它，非常的威武。它就是——狮子。小朋友你们看，它的腿壮而有力，它的眼睛炯炯有神，发出令人害怕的光。当它走路的时候，它头上的鬃毛扇动着，好像是在向森林里所有的动物展示它的威严。哇，真厉害！

① 选择你喜欢的背景颜色，平涂。

② 等底色干透后，用笔甩些星星点点上去。

③ 等星星点点干透后，画出狮子的头和身体的形状。

④ 等狮子干透后，画上狮子的五官和爪子。装饰背景。

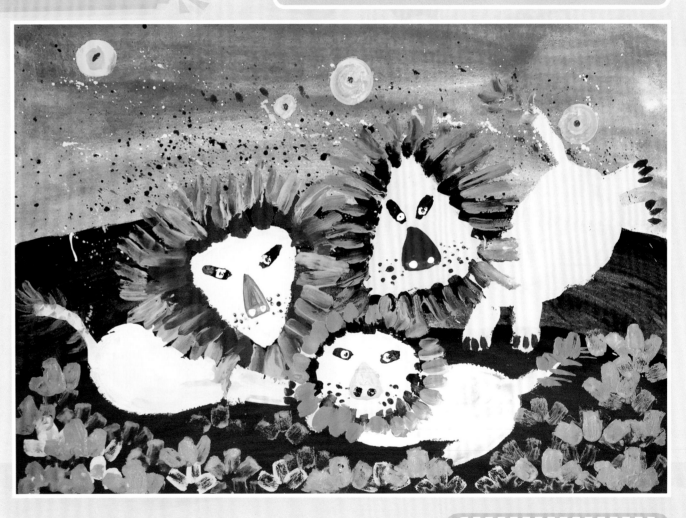

小·提示

狮子的脸部可以用三角形、圆形、方形等图形来刻画，脸部周围的鬃毛可以选择不同的色彩来表现。

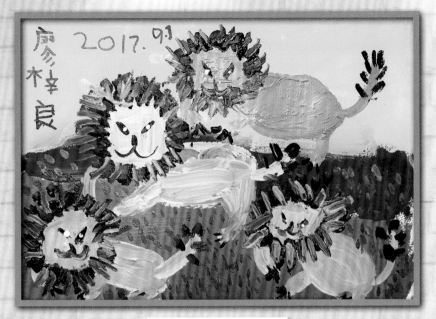

廖梓良　男　6岁画

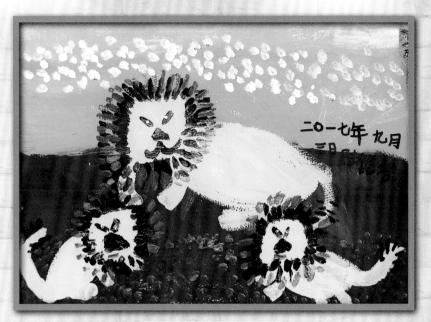

陆民浩　男　7岁画

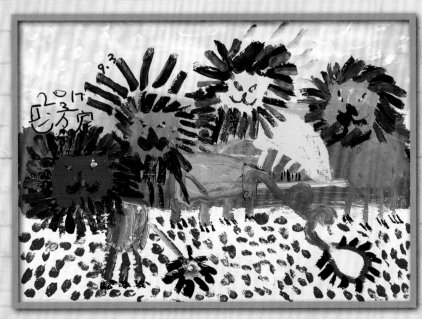

马万宸　女　5岁画

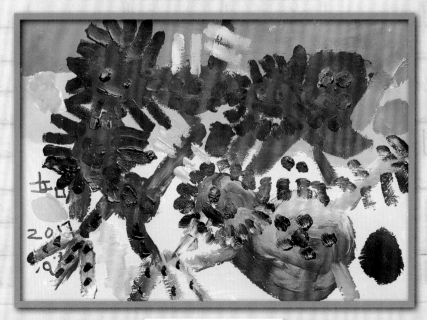

杨雅如　女　4岁画

13 超级奶牛

有一种动物，它白白的身上有一块块的黑色，好像穿着黑白相间的棉袄。两只弯弯的角，还有两只眼睛就像铜铃一样大。它还非常勤奋，每天会为我们产出好多好多的牛奶。小朋友们真聪明，老师还没讲完呢，就知道我们今天这节课要画奶牛啦！

① 选择你喜欢的草原颜色，平涂。

② 等底色干透后，选择你喜欢的奶牛颜色，画出它的头和身体，有站着或趴着的。

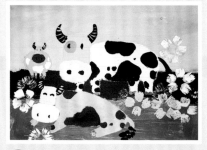

③ 等奶牛的身体干透后，给它画上斑纹、眼睛、鼻子、尾巴和牛角。在奶牛旁边印上小花。

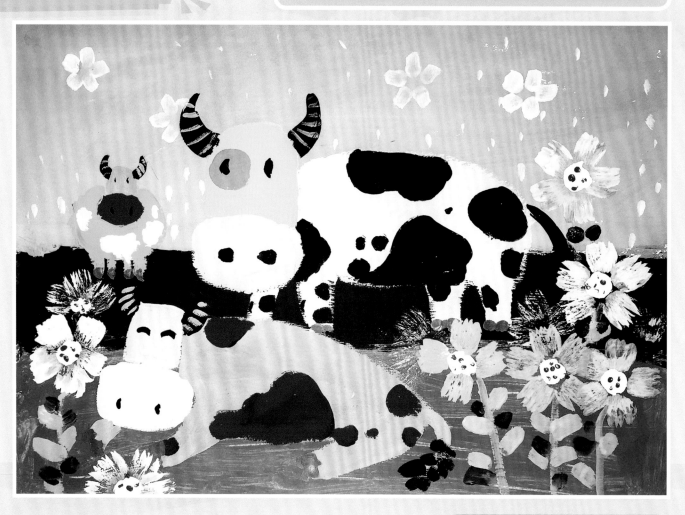

④ 画上花蕊、花茎和叶子。用淡色印花装饰背景。

小·提示

奶牛身上有很多斑纹，这些斑纹是不规则的，有大有小，可以发挥想象力把奶牛的黑白斑纹变成彩色的哦。

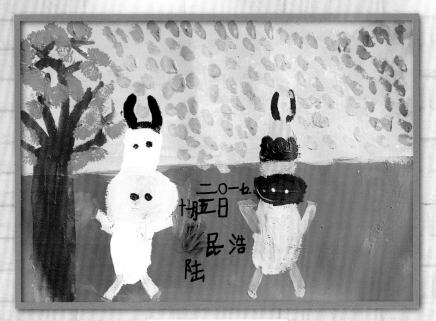

陆民浩　男　7岁画

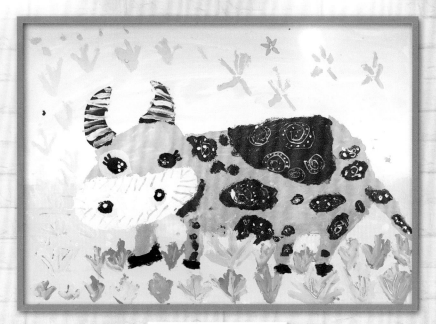

覃子然　男　7岁画

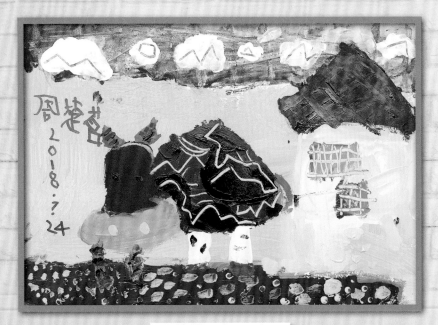

周楚茗　女　4岁画

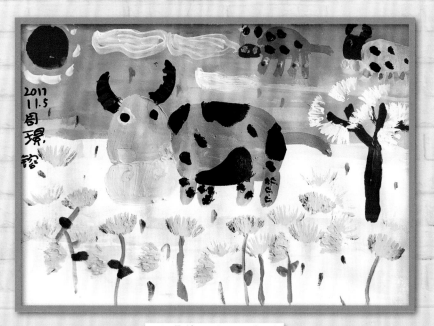

周璟镕　女　9岁画

14 绚丽的大象

柱子似的腿，蒲扇似的耳朵，长长的鼻子，玉石一样的大牙。小朋友们猜猜这是什么动物啊？对啦，就是大象！在泰国，大象都有漂亮的衣服穿，小朋友们发挥想象力给大象穿上绚丽的服装吧！

① 选择一个季节的色调，平涂。

② 选择和底色相差大一点的颜色，画大象的剪影，正面和侧面。

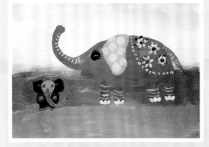

③ 等大象干透后，用与底色不同的颜色画上耳朵和眼睛，装饰鼻子、腿和背。

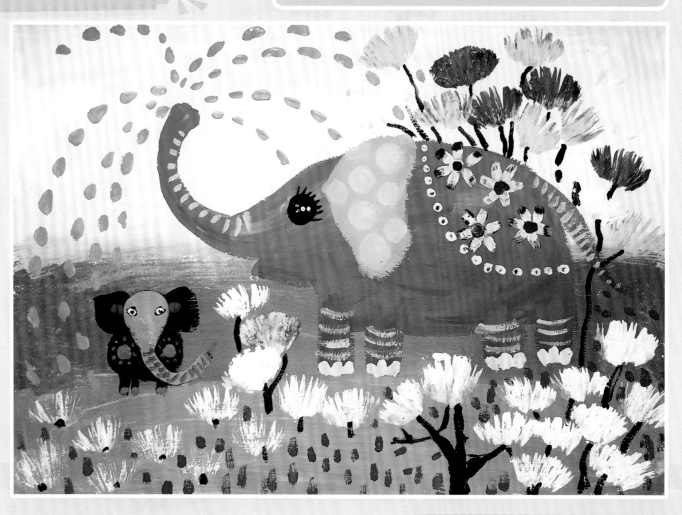

④ 用扇形笔印花，装饰地面和背景。用小笔画出大象喷出的水珠。

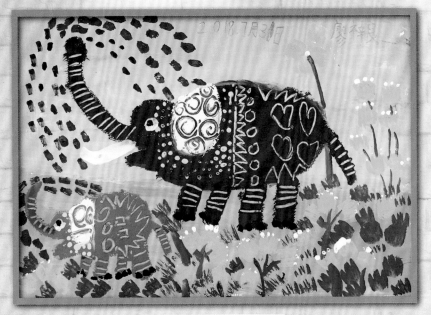

廖梓良　男　7岁画

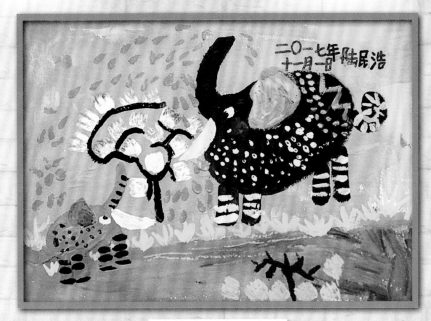

陆民浩　男　7岁画

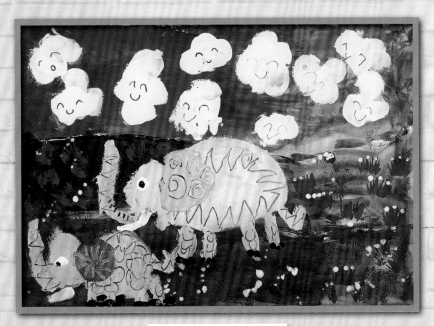

唐梓骞　女　4岁画

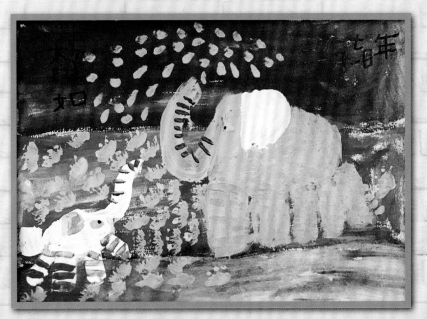

杨雅如　女　4岁画

孔雀

从前有一只美丽的孔雀宝宝，身上的羽毛可漂亮了，它的尾巴绽放后像一把绚丽的扇子，森林里的小动物都好喜欢它呢！但是它走丢了。小朋友们，你们能把孔雀宝宝画出来吗？帮助孔雀宝宝的爸爸妈妈找到它！

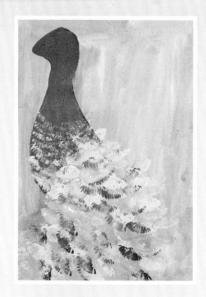

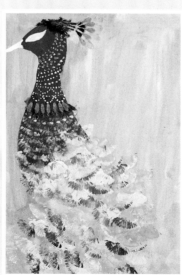

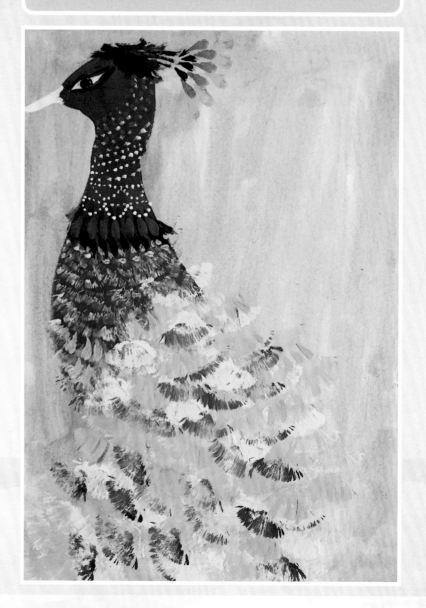

① 选择一种颜色平涂底色，等待颜色干透。

② 选择一种颜色勾勒出孔雀的形状，羽毛用扇形笔选择另外一种颜色印上去。

③ 用小笔画出孔雀的嘴巴、眼白、孔雀冠，进一步装饰孔雀的羽毛。

④ 等孔雀眼白的颜色干透后，再进一步装饰孔雀的眼珠和眼影。

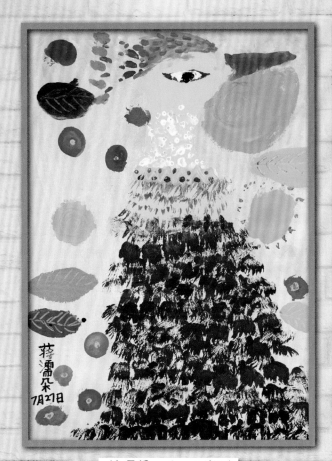

蒋濡朵　女　8岁画

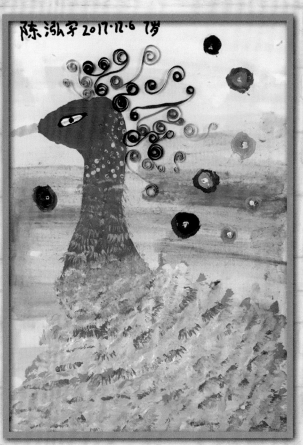

陈泓宇　男　7岁画

农蕊嘉　女　4岁画

孔雀羽毛是用扇形笔一笔一笔地印上去的，所以一定要一笔接一笔地印，注意越往上的羽毛越细小。

16 猫头鹰

白天，它悄悄地在树林深处安睡。夜晚，它就开始活动了。它长着两只圆圆的像夜明珠一样的眼睛，炯炯发光。它是益鸟，它捕捉田鼠的本领可高了，还有人称它为夜航的"无声飞机"……小朋友们真聪明，一下子就猜到是猫头鹰啦！

① 平涂底色，用深蓝色营造夜晚的感觉。

② 选择颜色将树木、月亮和猫头鹰的轮廓画出来，注意颜色的搭配，甩笔将画面的星空点缀出来。

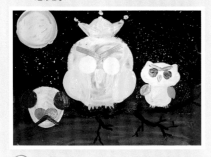

③ 等颜色干透后，用小笔将猫头鹰的眼睛、翅膀、毛发装饰起来，再在树木上用扇形笔画出树叶。

④ 进一步装饰和点缀细节。

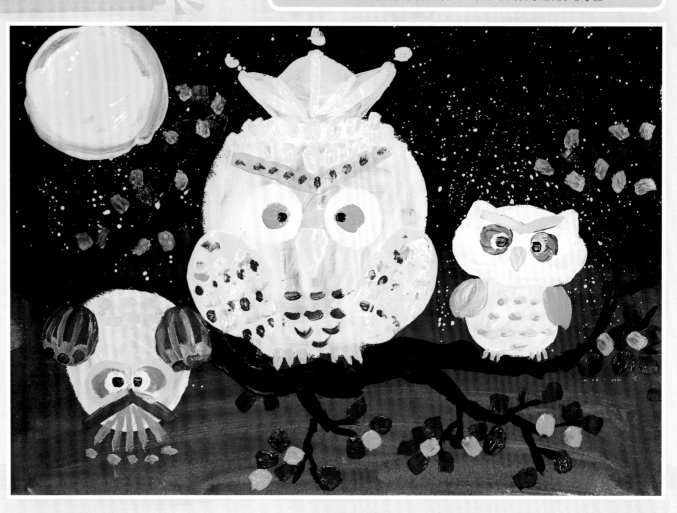

小·提示

猫头鹰的眼睛非常有神，画它的眼睛可以多叠加几层色彩，叠加要一层比一层小，每添加一层都要等下面那层颜色干透。

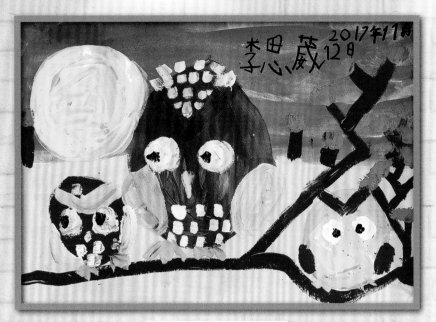

李思葳　女　6岁画

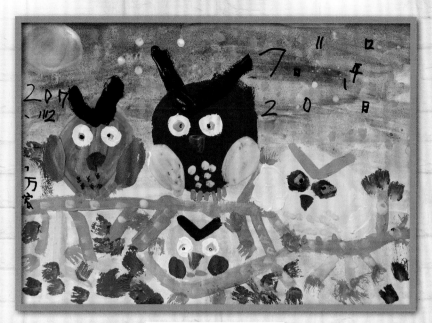

马万宸　女　5岁画

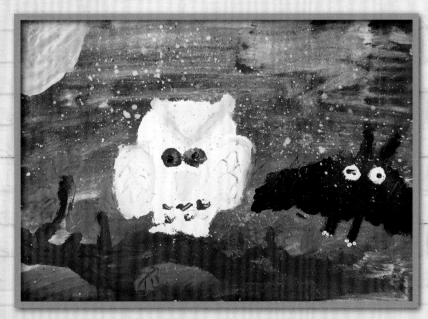

王鹏鸣　男　7岁画

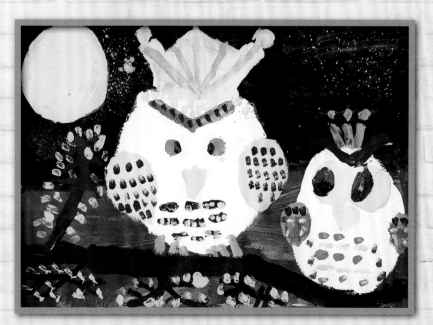

杨济宇　男　10岁画

17 设计冬帽、冬衣

冬天到了！在寒冷的冬天，小朋友们有没有观察到大家是怎么保暖的？有没有漂亮的帽子、围巾、外套……现在让我们设计一下自己最喜欢的冬衣、冬帽，把它们的样子画出来，再让妈妈带我们到服装店找一找有没有跟我们的设计一样的吧！

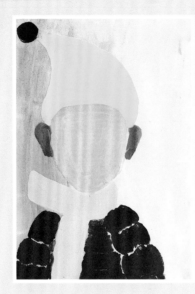

① 选择你喜欢的颜色作为底色，然后平涂或者渐变涂在纸上。

② 用不同颜色画出人物的脸型、耳朵、帽子、围巾和外套的形状。

③ 等帽子的底色干透后，再用不同的颜色和图案装饰帽子和围巾。画出雪人的轮廓。

④ 用笔杆刮出装饰图案（点线面），完善人物与雪人的五官细节，用雪花装饰背景。

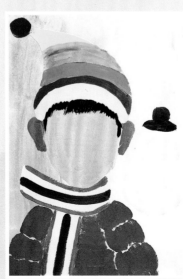

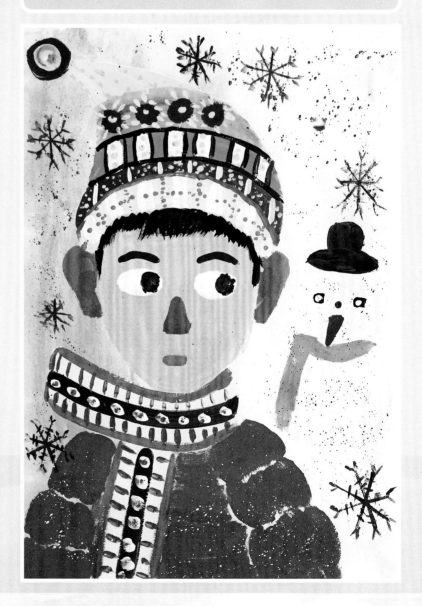

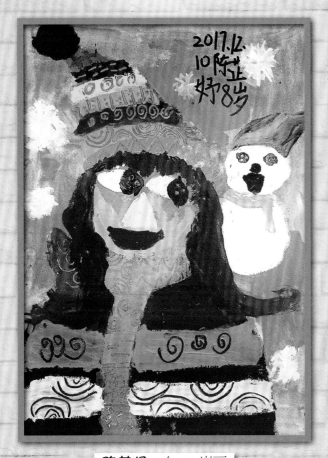

陈芷妤　女　8岁画

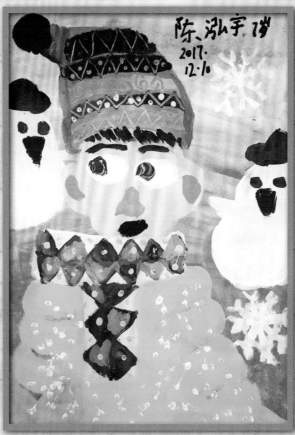

陈泓宇　男　7岁画

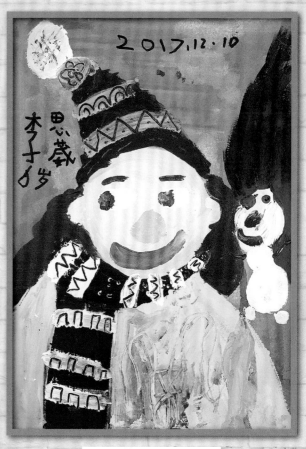

李思葳　女　6岁画

装饰可以用不同颜色的不同图形来画。在装饰的时候要注意疏密的对比，如围巾丰富，外套就简单一点。

37

18 乡村景色

小朋友们去过乡村吗？乡村的景色是怎么样的呢？让我们想一想乡村每个季节的景色有什么不同的变化。你喜欢乡村哪个季节的景色？让我们选择一个喜欢的季节，发挥想象力将它画出来吧！

① 平涂背景，注意层次。

② 等背景干透后，画出房子的方形轮廓。

③ 等房子方形轮廓干透后，画出屋顶。然后画出树干树枝，树枝要注意大小和形状。

④ 等树木干透后，用扇形笔画出树叶。用小笔画出门、窗户、小路并点出花朵。最后用颜料撒些落叶。

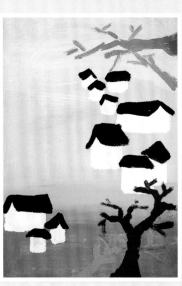

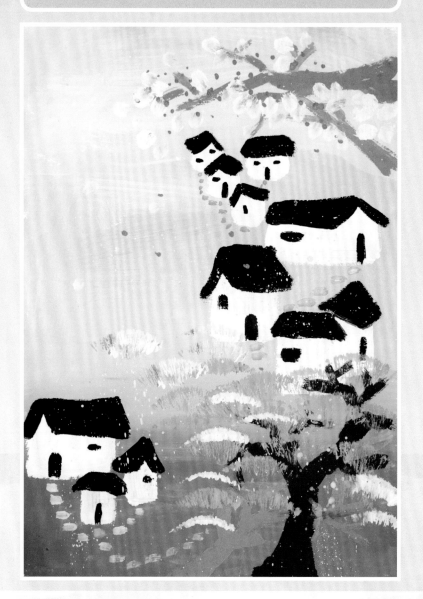

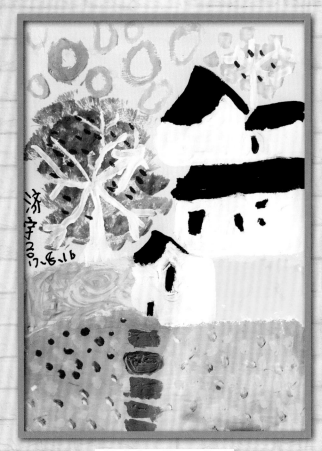

杨济宇　男　9岁画

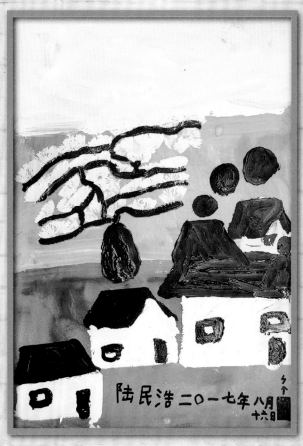

陆民浩　男　7岁画

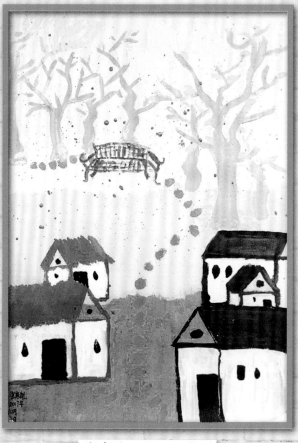

张家胤　女　10岁画

小·提示

乡村的房子分布是没有规律的，画的时候要注意前面的房子画大一点，后面的越来越小。画出房子的前后遮挡关系。

19 万圣节前夜

在每年的 11 月 1 日，有一个非常著名的西方节日，叫作万圣节。每年在万圣节前夜最热闹的时刻，小朋友们会装扮成各种可爱的鬼灵精怪向人们讨要糖果，不给就要捣乱！让我们画出这个快乐的夜晚，一起来玩闹吧！

① 平涂底色（用湿涂法），选择几种颜色画出极光的感觉。

② 等颜色干透后，用小笔画出黑色的山脉。

③ 等颜色干透后，再在山脉上画出黑色的房子。

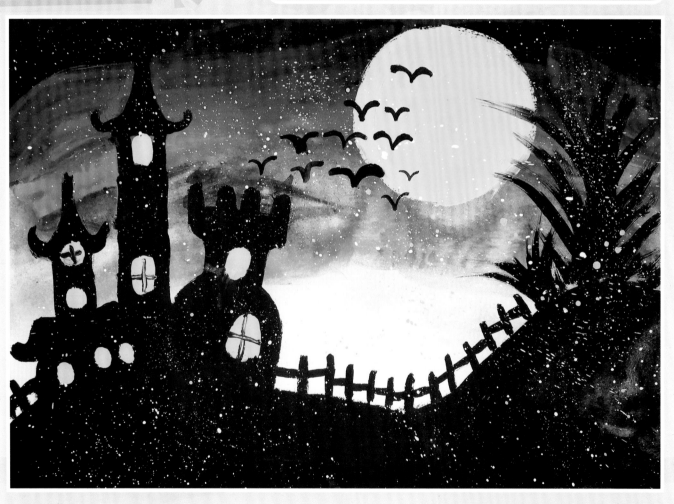

④ 画出黄色的月亮和黑色的乌鸦，以及栅栏、花草，待黑色的房子颜色干透后，再用黄色装饰窗户和用笔杆刮出窗框，最后甩笔装饰整个画面。

小·提示

处理背景天空用颜料要含多一些水分，由深色渐变到浅色，这样月亮和背景、剪影和背景才能有对比。

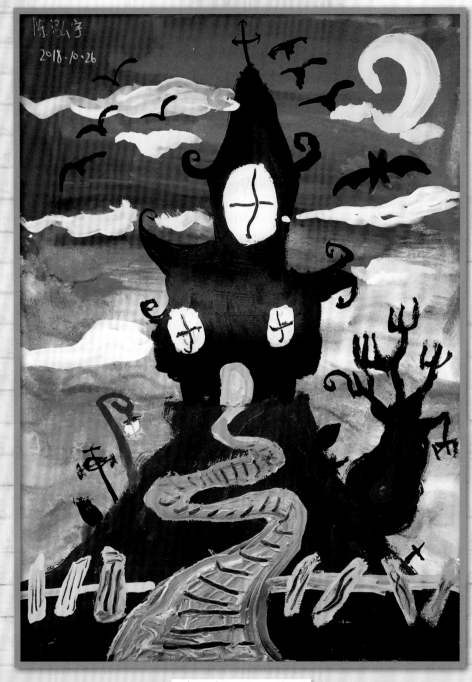

陈泓宇　男　8岁画

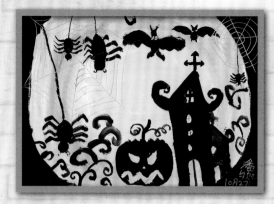

潘钦轩　男　8岁画

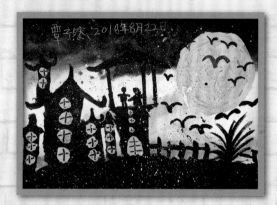

覃子然　男　7岁画

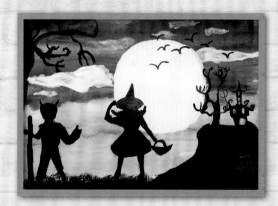

周璟镕　女　10岁画

大熊猫

小朋友们，我们来猜一种小动物好不好？它呢，白白胖胖的、憨态可掬，喜欢吃竹子，身上有黑白两种颜色，它还是我们国家的国宝呢！哇，看来小朋友们都知道啦！那我们一起来创造熊猫的家园吧！

① 平涂背景，等干透后画出叶子和竹节。用笔杆刮出叶脉。

② 画出熊猫的轮廓，用短线把竹节连接起来。

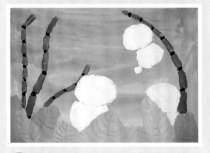

③ 等熊猫干透后，画出熊猫的眼睛、耳朵和四肢。再用小笔画上竹叶。

④ 等眼睛干透后，画上眼珠，添上嘴巴。用点点装饰周围。

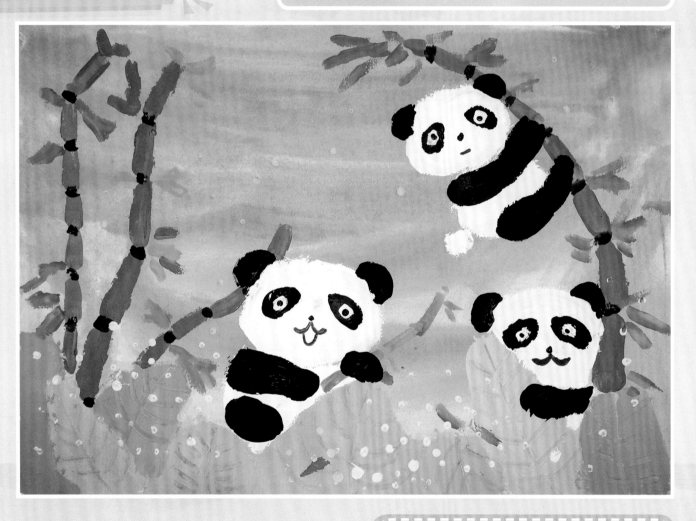

小·提示

小熊猫的动态可以是趴在地上的或者爬在竹子上的。画到竹子的竹节时，竹节不要画得太长。

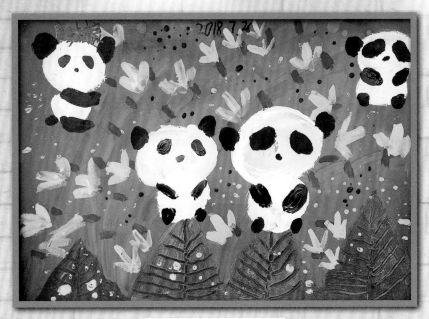

廖梓良　男　7岁画

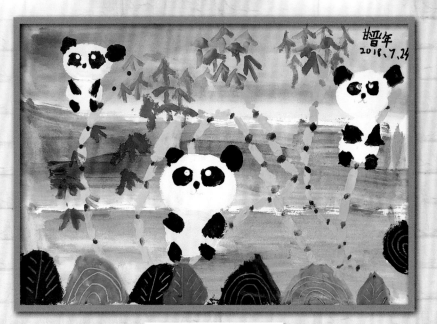

甘晋年　男　7岁画

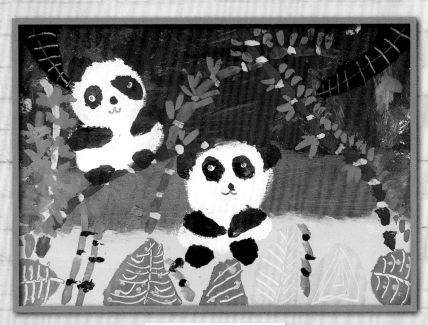

覃子然　男　7岁画

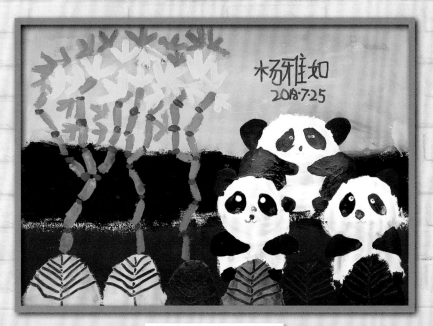

杨雅如　女　5岁画

21 职业装扮

在我们的生活中有非常多种类的职业！有教授知识的老师，有开公交车的司机，有灭火的消防员，还有给小朋友们带来欢乐的小丑。你们长大后想从事什么职业呢？你们有认真地观察过从事这些职业的叔叔阿姨们的装扮吗？把它画出来吧！

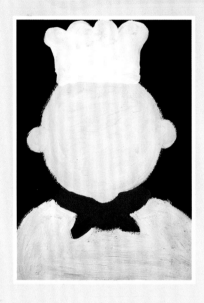

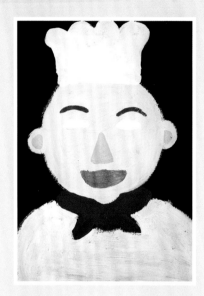

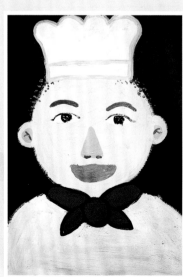

① 在有颜色的卡纸上画出厨师的轮廓。

② 等画面干透后用颜色画出厨师的五官轮廓。

③ 画出厨师的头发和眼珠，再用颜色描出帽子和领巾的轮廓。

④ 在周围画出冰激凌、水果作装饰丰富画面。

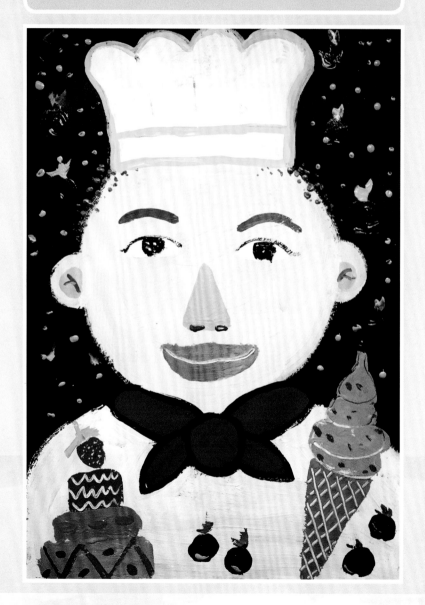

44

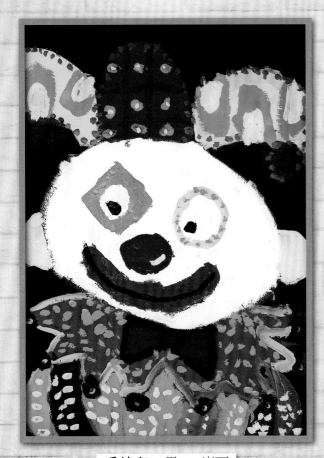

潘钦轩　男　7 岁画

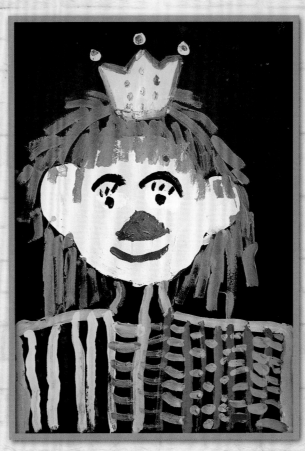

廖梓绮　女　6 岁画

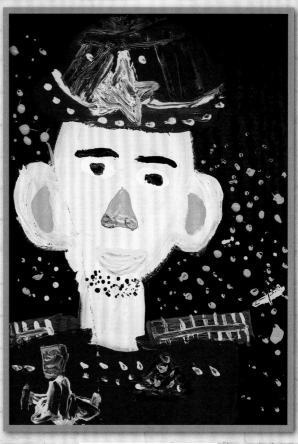

廖梓良　男　6 岁画

小·提示

抓住每个职业的服装特点，如消防员的橙红色防护服、军人迷彩的军装或者护士纯白色的大褂。

恐 龙

在距今几千万年前的地球上生存着当时的主人——恐龙。有霸王龙、三角龙、梁龙，还有好多其他种类的恐龙！小朋友们仔细观察每种恐龙的特征，可以把自己喜欢的恐龙画出来！

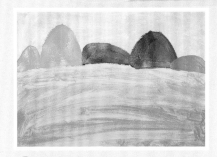

① 用颜色画出背景，大地，山的形状有大有小。

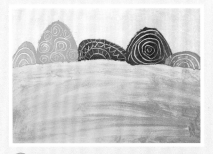

② 在山的颜料未干的时候用笔杆画出纹理装饰。

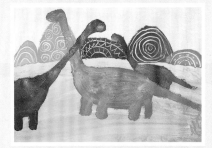

③ 等颜料干透后用颜色画出恐龙的轮廓。注意大小和遮挡关系。

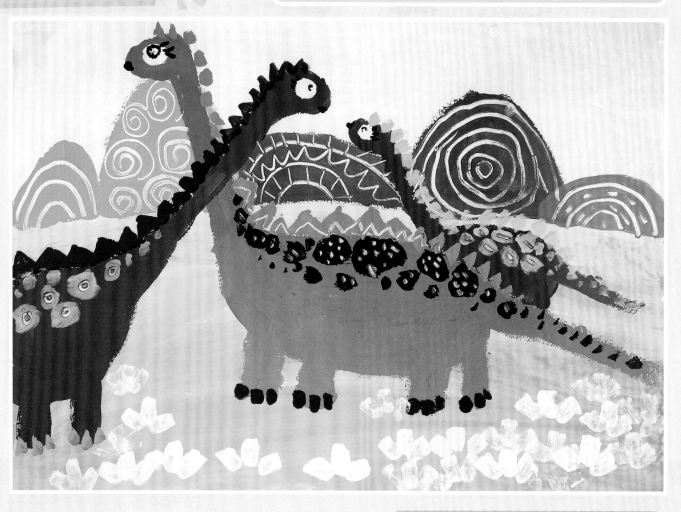

④ 画上眼睛、脚趾、龙脊装饰恐龙。最后画些小草。

小·提示

恐龙身上、山上和草地的装饰都要在颜色和图案上做区别，不要雷同。

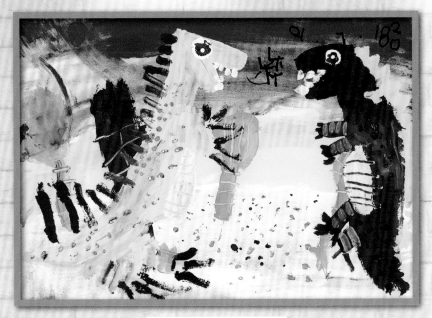

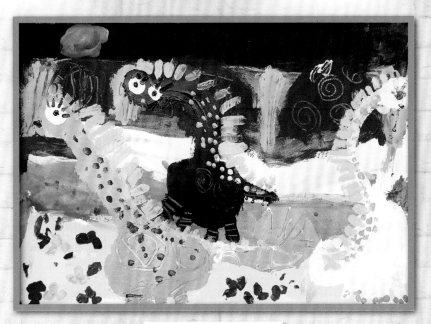

闭哲铭　男　5岁画

农蕊嘉　女　5岁画

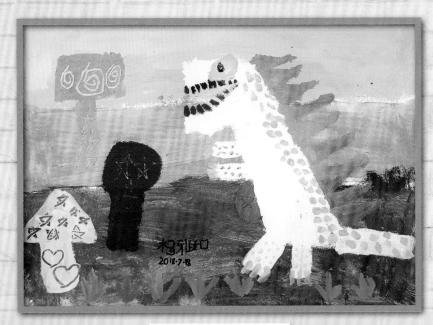

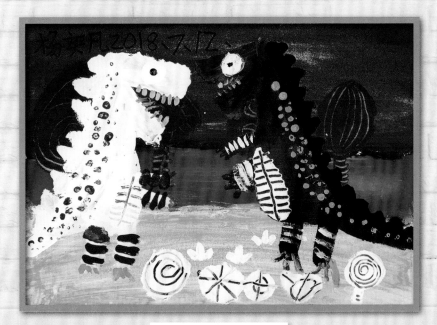

杨雅如　女　5岁画

杨奕凡　男　7岁画

23 鲸 鱼

小朋友们都知道鲸鱼，可是你们知道吗，鲸鱼不是鱼类哦，它是世界上最大的哺乳动物，每隔一段时间，就要游到海面上来换气。当它畅游在一望无际的海洋里时，经常有一群群小鱼伴随着。小朋友们，让我们来画鲸鱼吧！

① 把颜料挤在纸上，用卡片刮涂法做出背景。

② 等背景干透后，用大小不同的圆形盖子蘸白色印出泡泡。

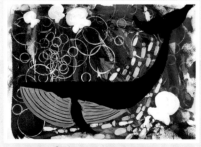

③ 等泡泡的颜色干透后画出鲸鱼的轮廓、水母和鱼群的形状。

④ 等颜色干透后给鲸鱼和小鱼画上眼睛，给水母画上花纹和触须。

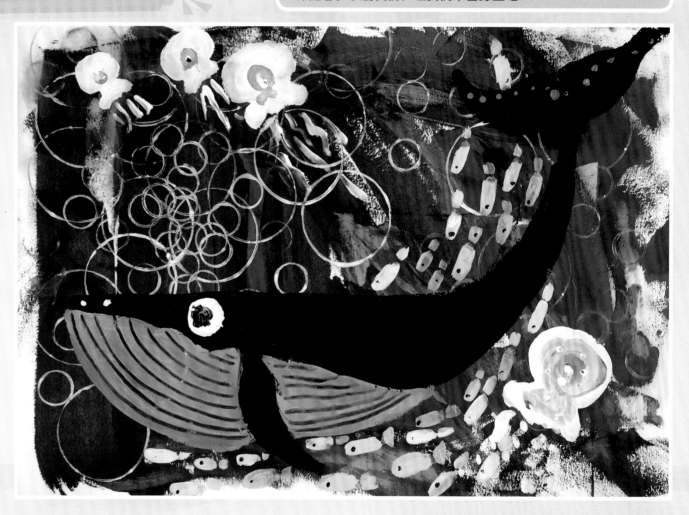

小·提示
海底里面的小鱼都是成群结队游动的，所以小鱼群要画往同一方向，这样的鱼群才有整体性，能和背景区分开。

王鹏鸣　男　7岁画

李浩天　男　8岁画

杨奕凡　男　7岁画

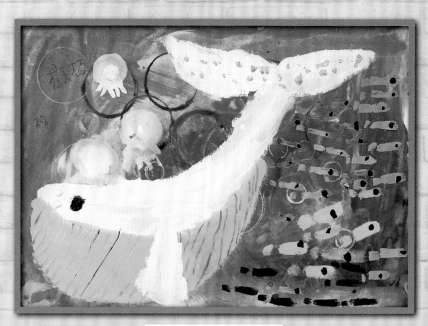

翟天硕　男　9岁画

24 游泳

老师非常非常羡慕小鱼，因为它们会游泳。小朋友们，你们会吗？哇，原来你们这么厉害啊！你们的游泳姿势是像青蛙还是像小狗呢？需不需要游泳圈？把我们自己在水里边游泳的样子表现出来吧！

① 在纸上用纸胶带贴成格子，然后涂上水粉颜料。

② 等格子干透后，把纸胶带撕下来。

③ 画出游泳的人的轮廓姿势，有蛙泳的、自由泳的，或在泳圈上面的等。

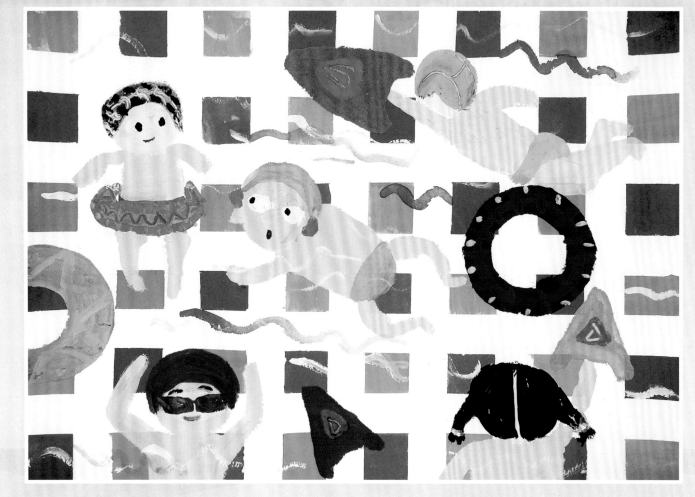

④ 等人物干透后，画上人物的五官、泳镜、泳帽，再画泳圈、浮板等细节丰富泳池画面。然后再装饰泳圈。

小·提示

泳池的格子在贴纸胶带隔离颜料的时候要贴密实，而且颜料要干一点，这样我们才能得到完整的格子。

李浩天　男　8岁画

周楚茗　女　4岁画

唐梓骞　女　4岁画

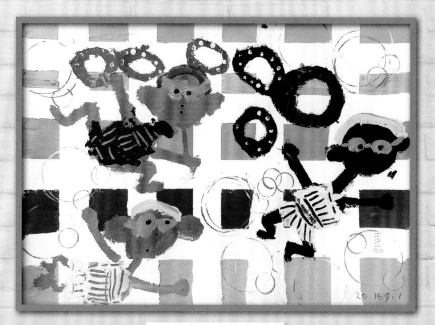

农蕊嘉　女　5岁画

25 优雅的火烈鸟

火烈鸟又叫红鹳，象征着优雅和自由。这种多姿多彩的美丽鸟儿有着吸引人的大嘴、长长的腿和弯弯的脖子。人们常用火烈鸟隐喻忠贞的爱情，因为两只火烈鸟站在一起头靠着头，像极了一个爱心的形状！

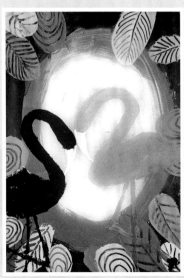

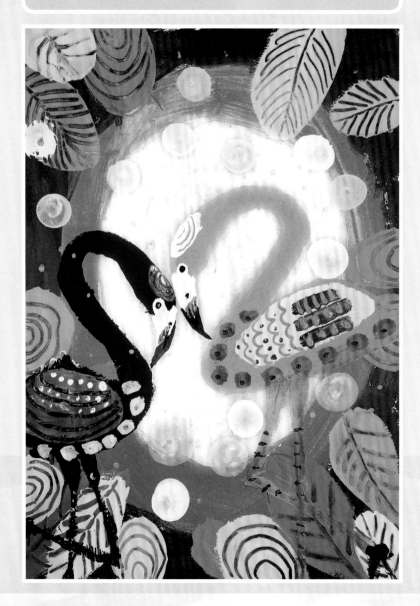

1 选择三种渐变颜色，由重到浅或由浅到重发散式平涂。

2 等底色干透后，在周围画上叶子，然后趁叶子的颜色未干，用笔杆刮出叶脉。

3 选择与底色相差大的颜色画出火烈鸟的形状，用小笔画出它的嘴巴和腿。

4 等火烈鸟的身体干透后，用不同的颜色画出它的翅膀并装饰它的嘴巴和背景，最后用笔杆点上眼睛。

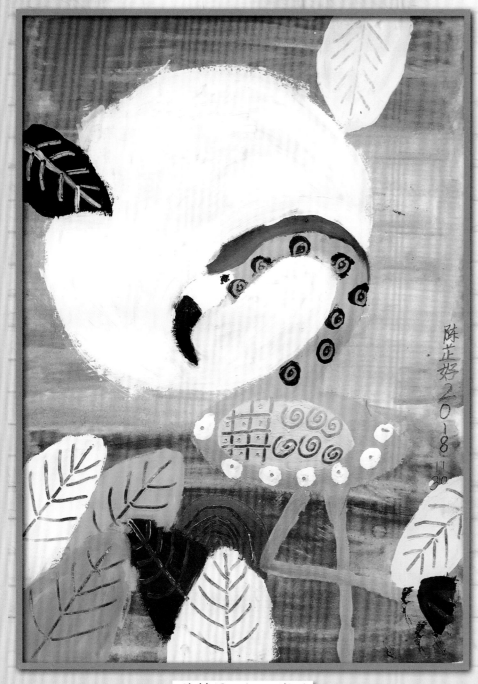

陈芷妤 女 9岁画

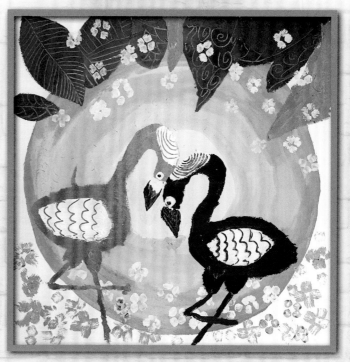

李沐霏 女 9岁画

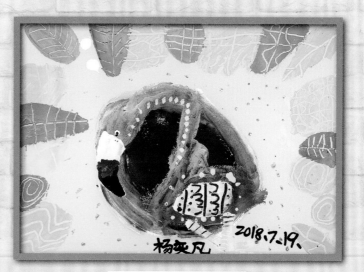

杨奕凡 男 7岁画

小·提示

火烈鸟的颈部和腿部要画纤细一些，以表现火烈鸟高挑的身姿。画背景透明的泡泡时，颜料要多加水，才会有透明的感觉。

圣诞老人

"叮叮当，叮叮当，铃儿响叮当！"哇，圣诞老人来啦！你们看圣诞老人身穿红色圣诞服，头戴圣诞帽，还有一把雪白的大胡子。他背着一个大麻袋，里面装的是什么礼物呢？小朋友们让我们一起画出可爱的圣诞老人吧！

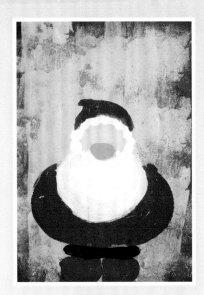

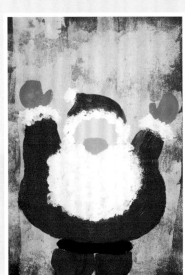

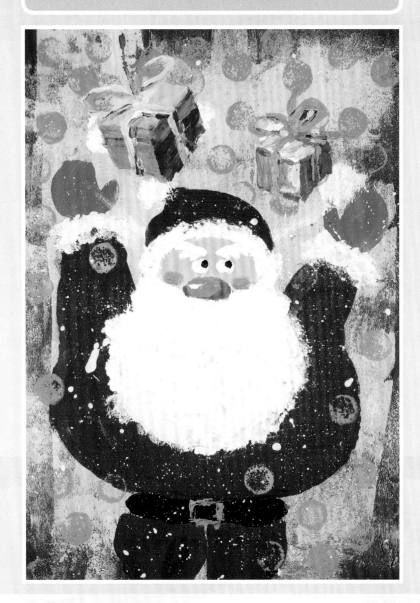

① 用吸水海绵蘸颜色，涂背景。

② 画出圣诞老人的外轮廓。

③ 用水粉笔和白色颜料撮出圣诞老人的胡子，画出圣诞老人的双手。

④ 画出圣诞老人的五官。加上礼物，丰富背景。

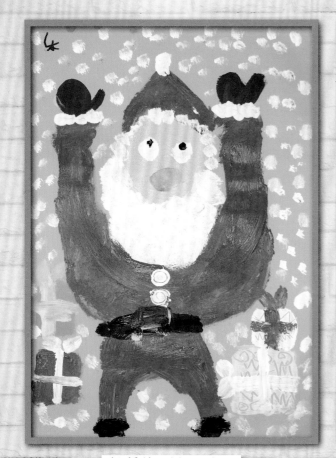

闭哲铭　男　6岁画

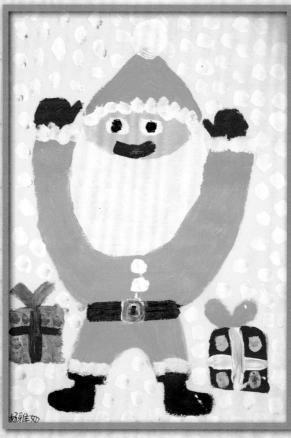

杨雅如　女　6岁画

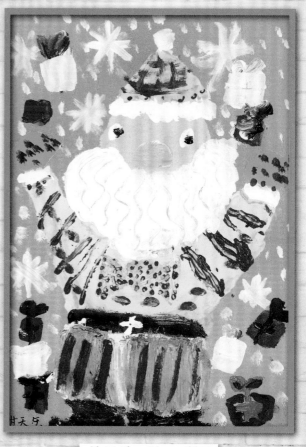

甘天乐　男　6岁画

小·提示

圣诞老人的大胡子用水粉笔蘸上颜料点戳，水粉笔上的毛要弄散开，这样戳出来的毛发就会显得十分生动。

27 长颈鹿

它的脖子好长，像一根笔直的电线杆；它好高，仰着头向上望，几乎直冲云霄。那就是长颈鹿。它是什么颜色的呢？可以是小朋友想象出来的颜色吗？对啦，它身上还有一些小斑点，也可以设计成一些特别的小花纹哦。

① 用不同的颜色平涂底色。

② 等底色干透后，画出长颈鹿的形态，注意遮挡关系。

③ 等长颈鹿的身体干透后，用不同的颜色装饰花纹，趁花纹未干时，用笔杆刮出更多的装饰。

④ 画上长颈鹿的眼睛和角等，用叶子装饰一下背景。

小·提示

长颈鹿的脖子很长，在构图的时候可以把长颈鹿的脖子弯下来。也要注意长颈鹿前后遮挡的关系。

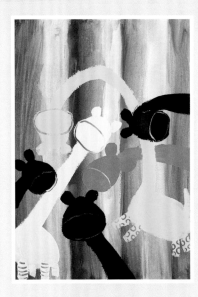

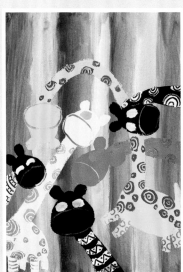

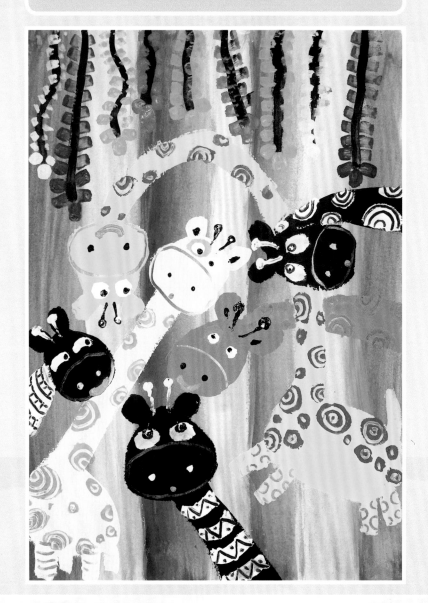

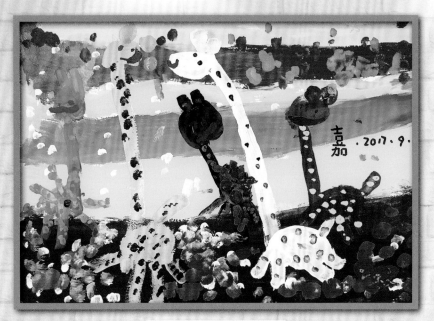

农蕊嘉 女 4岁画

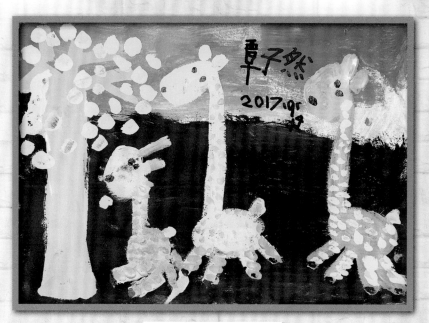

覃子然 男 6岁画

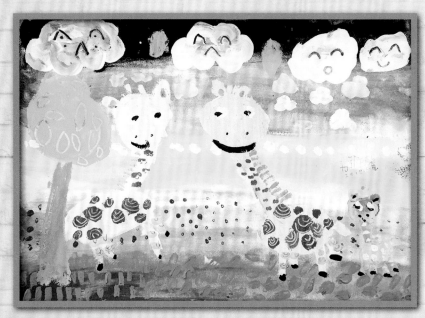

韦雅馨 女 7岁画

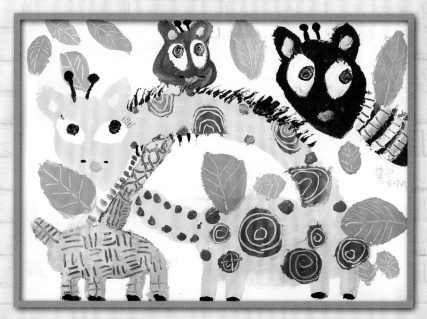

杨奕凡 男 7岁画

28 齐天大圣

"呔，吃俺老孙一棒！"看，齐天大圣又拿着它的金箍棒在降妖除魔啦，简直太厉害啦！齐天大圣还有一个小伙伴，它白白软软的，非常可爱，还可以带着齐天大圣飞翔呢。那就是一个筋斗十万八千里的筋斗云啦！

① 用颜色平涂背景，注意层次。

② 等背景干透后，用颜色画出孙悟空的轮廓。

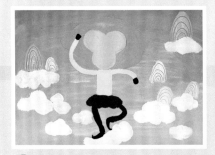

③ 加上白云、山峰作装饰，山峰要趁着颜料湿的时候用笔杆刮出纹理。

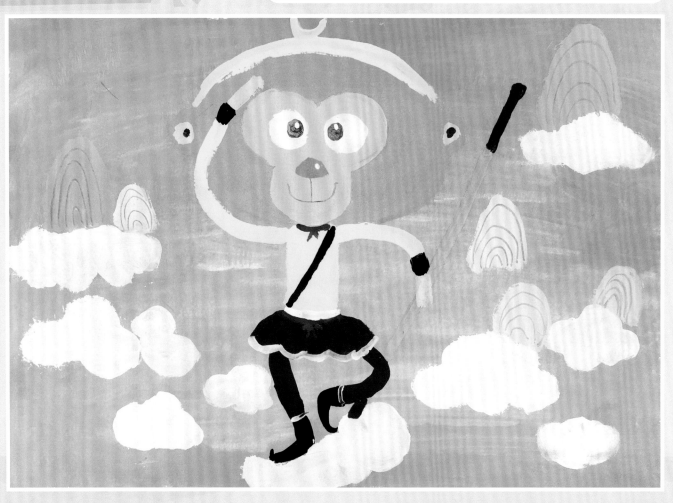

④ 画出孙悟空的五官、紧箍、金箍棒、服饰，丰富画面。

小·提示

孙悟空是一只小猴子，所以它的手脚要画细一点，它的头和眼睛可以画得大大的，可爱又有精神。

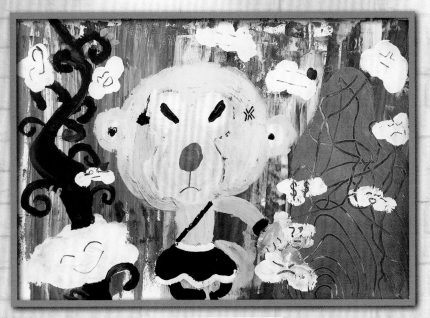

陆民浩　男　8岁画

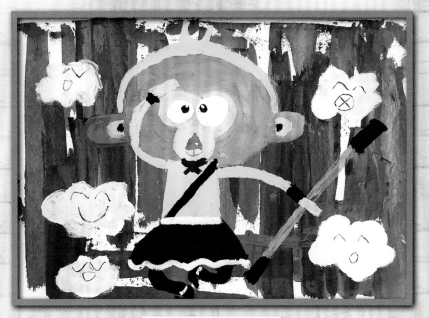

李浩天　男　8岁画

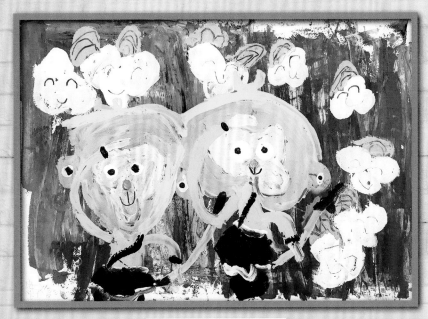

陆明熠　男　5岁画

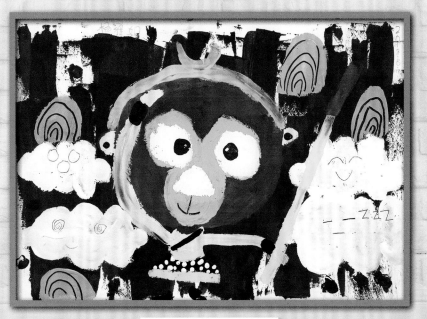

杨雅如　女　5岁画

三国人物

小朋友们，你们认识关羽吗？他是三国时期的名将，又被称为关公。我们一起来观察一下关羽的脸是什么颜色的吧！还有他穿的服装呢！再看看他手中拿着什么武器。你们喜欢三国里面的哪个角色？他们各有什么不同的特点？

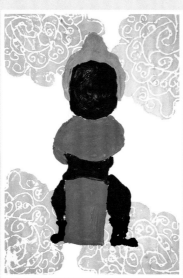

1 在吹塑胶板上剪出想要的形状，在上面用铅笔刻出喜欢的花纹。

2 在剪出的形状上涂好颜料印在纸上，注意要印在纸张四个角的位置。

3 等颜料干后在纸张中间画出关公的轮廓，注意关公的特点是红脸。

4 等颜料干透后用颜色画上五官、大刀、长胡子，再用一些点和线对服饰进行装饰，注意大刀和长胡子也是人物的特征哦。

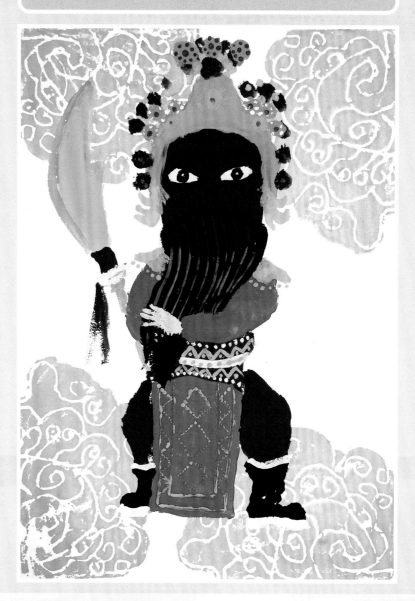

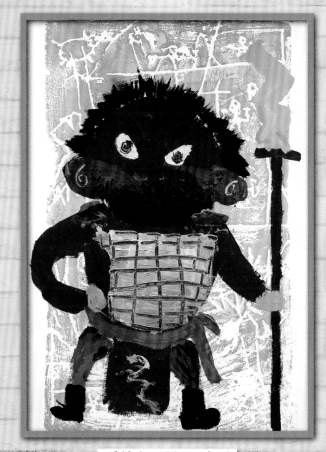

潘钦轩 男 8岁画

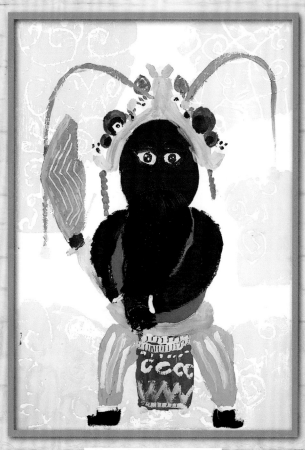

陈泓宇 男 8岁画

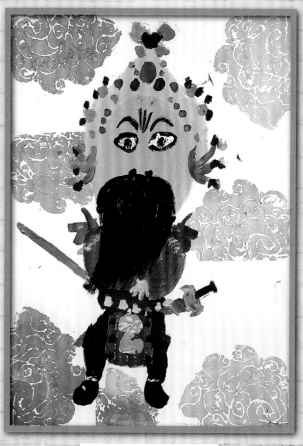

谭谦珧 男 11岁画

小·提示

关羽脸部的暗红色和眼睛的黑白色对比强烈。刻画出关羽怒视的表情，突出人物的气势。

天空之城

小朋友们，你们见过会飞的房子吗？见过在天空建造的城市吗？那些建在天空中的房子都会是什么样的呢？让我们发挥想象力，画出各式各样漂亮的房子，让它们都飞上天空吧！

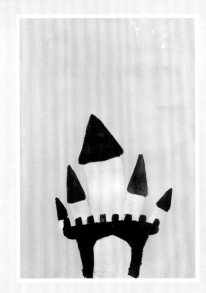

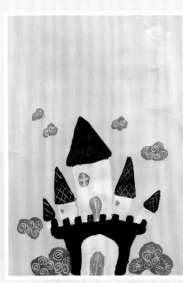

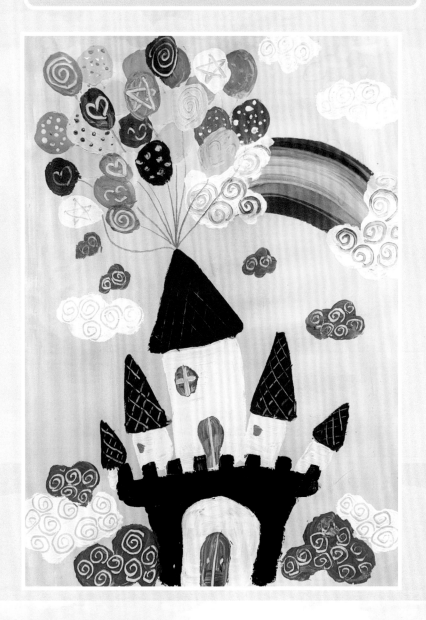

① 选择喜欢的色调平涂背景。

② 画出房子的结构，注意色彩的搭配。

③ 房子未干时，用笔杆装饰房子，加上天空的云朵。

④ 画上气球，装饰气球。

小·提示

气球的形状可以有爱心、五角星等特别的形状。气球叠加的时候要等下层的颜料干透，要注意前后关系。

蒋濡朵　女　8岁画

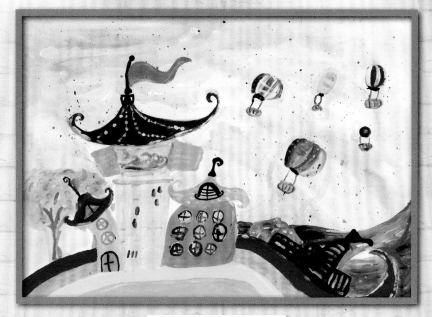

张家胤　女　12岁画

陈芷妤　女　9岁画

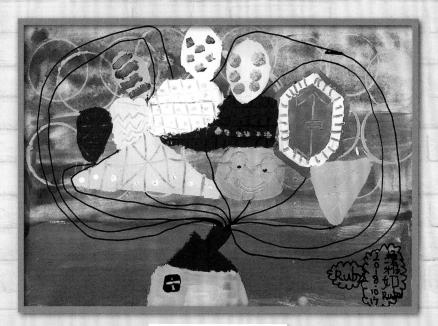

杨雅如　女　5岁画

陈夏玲
毕业于中央美术学院
童绘美术馆金牌教师
少儿美术教育专家
少儿美育培训讲师
联合多媒体设计师
广西电视台《超级点子王》栏目特邀嘉宾

童绘美术馆
TONGHUI MEISHUGUAN

"童绘美术馆"以广西美术出版社专业图书出版为依托，以艺术氛围浓郁的美术馆为教学场所，充分利用优质的教学资源专门针对学龄前儿童和中小学学生进行艺术教学指导。

除了课堂主题教学，"童绘美术馆"还与其他公立美术馆进行交流，积极开展户外写生与研学活动，并每年与各大专业团队合作举办少儿美术书法大赛，组织优秀作品向公众展出，让孩子们在竞赛交流中提高自己、展示自我。

童绘美术馆丛书 | 创意水粉
TONGHUI MEISHUGUAN CONGSHU

编　　著：陈夏玲
出版人：陈　明
策划编辑：吴　雅
责任编辑：吴　雅　鲍卓尔
装帧设计：雨　坛
校　　对：梁冬梅
审　　读：马　琳

出版发行：广西美术出版社
地　　址：广西南宁市望园路9号
印　　刷：广西昭泰子隆彩印有限责任公司
版次印次：2020年1月第1版第1次印刷
开　　本：889 mm×1194 mm　1/16
印　　张：4
书　　号：ISBN 978-7-5494-2145-9
定　　价：35.00元

图书在版编目（CIP）数据

创意水粉 / 陈夏玲编著. —南宁：广西美术出版社，2020.1
（童绘美术馆丛书）
ISBN 978-7-5494-2145-9

Ⅰ.①创… Ⅱ.①陈… Ⅲ.①水粉画－绘画技法－少儿读物 Ⅳ.①J215-49

中国版本图书馆CIP数据核字（2020）第002131号